U0023967

北臺灣

烏白照

寸心人｜著

出去走走　　持續探索

以此紀念
曾經但已不再能與我
一同出遊的親友們

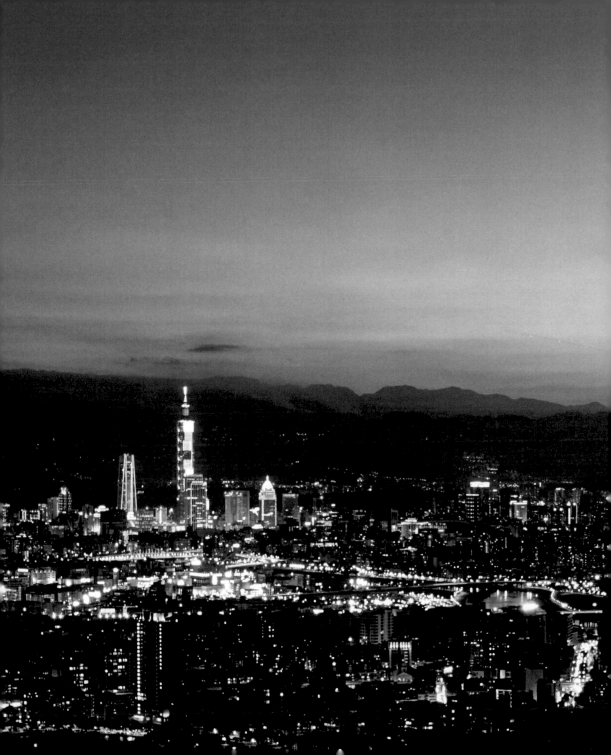

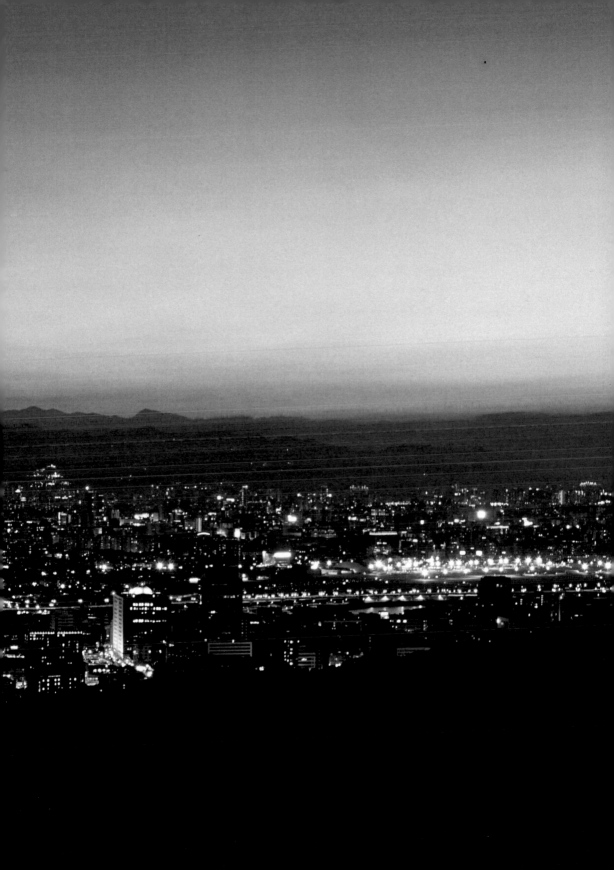

前言 ➤ 走拍之旅的起點

"I take photographs in my neighborhood. I think that mysterious things happen in familiar places. We don't always need to run to the other end of the world."

-- Saul Leiter (1923-2013)

　　一組照片，一個旅程，一段歲月。

　　這樣子講，似乎頗富詩情而太過寫意了。事實上，其中一些照片是反覆去了數十次或更多回才攝成的，絕非「走過路過拍立得」。

　　然而後一種說法，又未免誇張了艱辛程度，畢竟在大臺北地區出遊，幅員不大，交通方便，奔波於途的時間通常寥寥無幾，更不必擔心餓著渴著，我又一向抱持「拍到欣然無亦喜」的態度，旨在遊覽健行與探索體驗，那麼多走幾趟又何妨呢？

　　當年進入職場可謂我人生的「轉累點」，直弄到身心俱疲，2015 年初決意不再對工作生死相許，毅然辭職，先大睡兩個月，待草堂春睡足，再從河濱步道開始走起，其後走街串巷，上山下海，穿林越嶺，臨瀑親溪，足跡逐漸擴及北北基宜多處。

　　一開始體力甚差，於是拎了臺廉價輕小相機隨行，一旦走得喘不過氣來，便假意拍照或觀看照片，以掩飾體力不濟、必須一再休息的殘酷事實。後來弄假成真，拍出興味來，有時專程去拍照，甚至長時間蹲點，不過依舊未改其志，每週至少走十萬步距離，登三百層樓高度，風雨無阻，直至 2021 年 5 月間臺灣爆發疫情。

　　這些年來，除了行腳時所見即所攝的忠實紀錄外，我還設定了花、鳥、蟲、景、街等主題，街拍本身又衍生出節慶、運具、活動、萌物等次主題，並有意專門拍攝一系列的倒影，統合為十。拍攝成果每與親友分享，頗獲正向回饋，屢蒙建議出版攝影集，但自覺拍得還不甚到位。

　　「盡日尋春不見春，芒鞋踏遍嶺頭雲；歸來笑拈梅花嗅，春在枝頭已十分。」大疫期間，行不及遠，如此一來，帶著相機，慢下腳步，流連於住處周遭，反倒有所會心，自覺「既可自怡悅，亦堪持贈君」，動了出版攝影集的念頭，而要分享的不僅僅是照片，更重要的是我的走拍人生，以及對生活環境的用心觀察。

　　本書將前述十項主題打散，而依區域劃分，如此比較符合走拍的初衷，雖然其中不少作品是固守一地、「守株待景」的成果。整理照片時赫然驚覺，走拍八年多，看似幅員不大的北臺灣，我還有許多地方未曾涉足，去過的地方也有不少歷經變遷，這使我保有出遊的動機。

　　總之，出去走走，持續探索。

目次

登高西北
▼八里、淡水、北投、士林

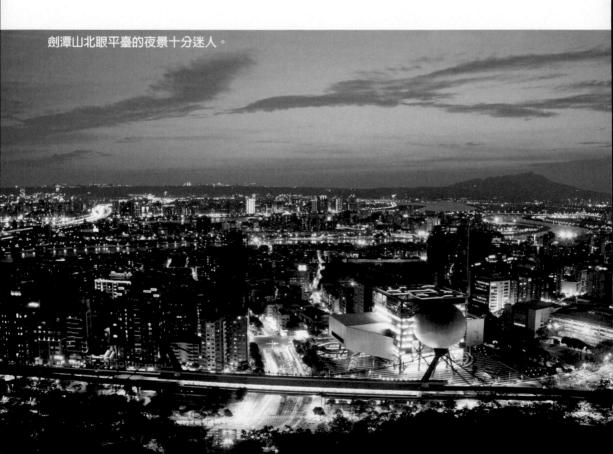

劍潭山北眼平臺的夜景十分迷人。

敢覓雲山從此始。這張再平凡不過的照片，攝於 2015 年 4 月下旬的沙崙海水浴場，我的走
拍人生就此正式展開。

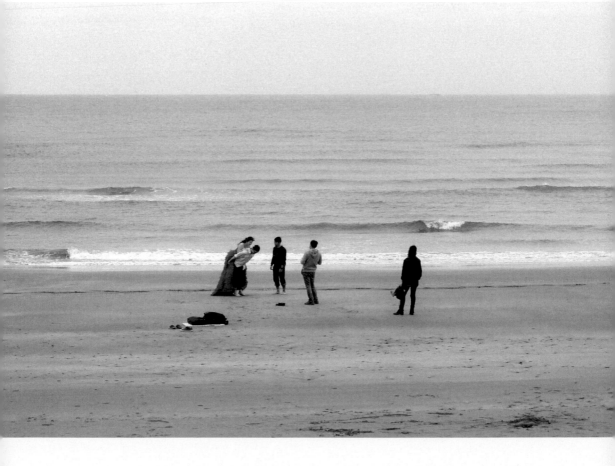

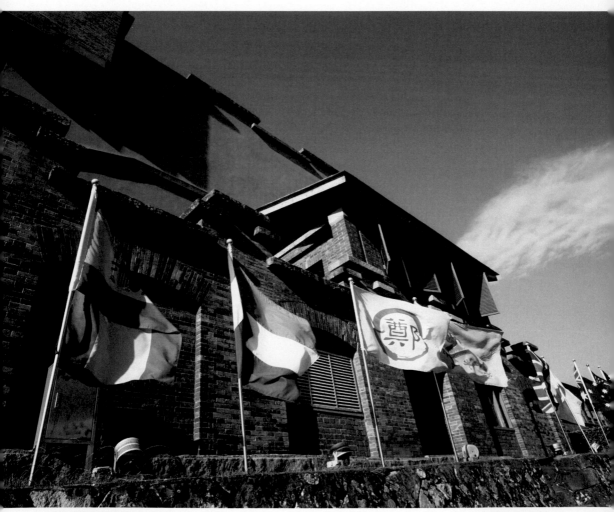

淡水紅毛城始建於 17 世紀，歷經多次翻修，是大臺北地區現存最古老建築，門口九面旗幟象徵
管轄權的更迭，其中的「鄭」，代表鄭氏王朝。

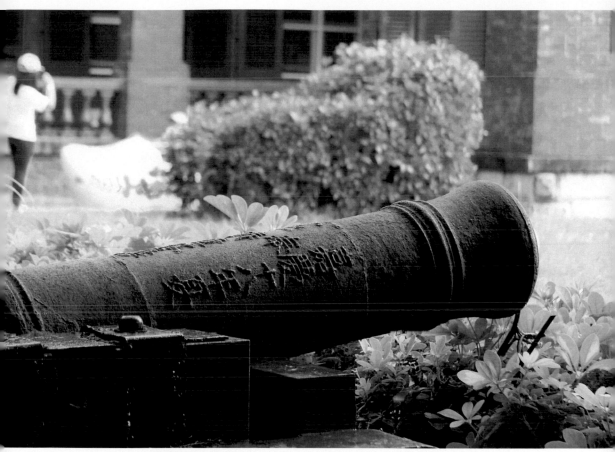

淡水紅毛城旁那年夏天他們奉旨做的砲。

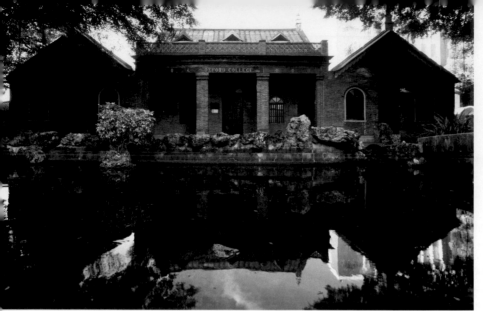

閩洋合璧的淡水牛津學堂，由馬偕博士創立於 1882 年，因獲其故鄉加拿大安大略省牛津郡鄉親踴躍捐輸，故有此名。

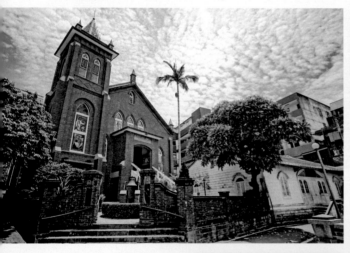

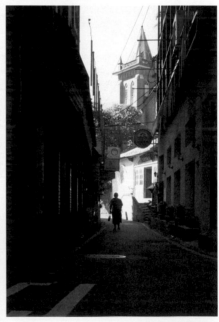

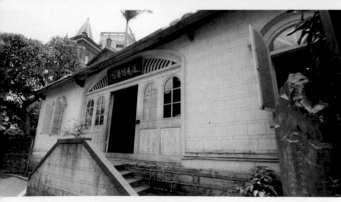

始建於 1915 年、原為白色的淡水禮拜堂，1932 年改建，其旁滬尾偕醫院建於 1879 年，名稱其實是紀念出資建屋的美國馬偕船長，而非加拿大馬偕博士，不過馬偕街確實是因馬偕博士而得名。

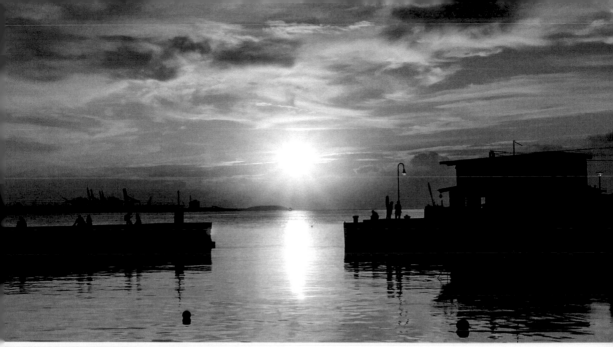

春秋分前後的滬尾漁港，正適合欣賞日落淡水河口。

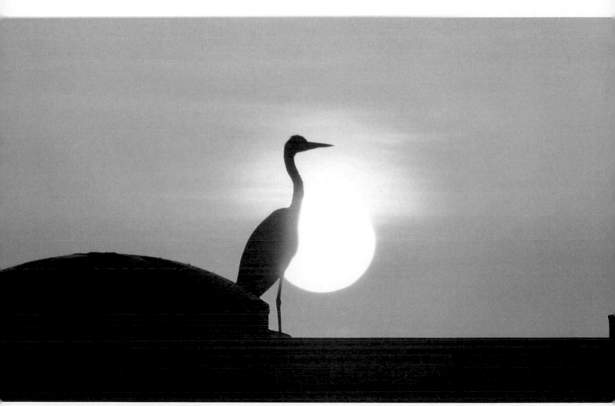

淡水客船碼頭旁，白鷺鷥胸懷斜陽。

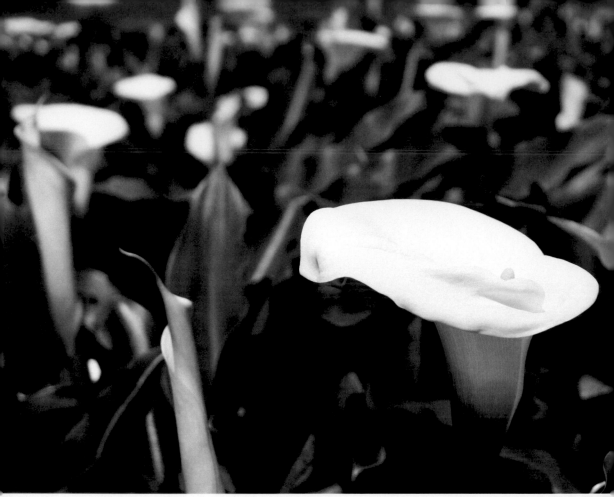

豔名遠播的竹子湖海芋。

立於七星山頂環顧四周。

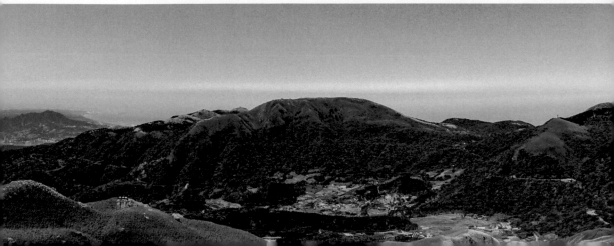

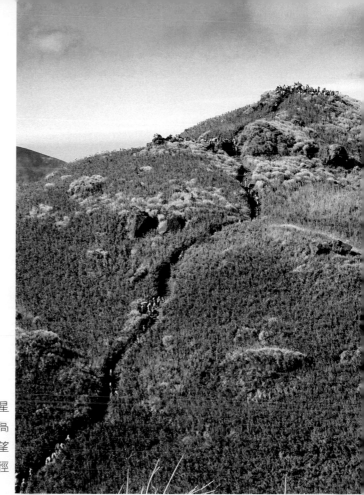

標高 1,120 公尺的七星
山主峰是臺北市第一高
峰，此圖是從東峰頂望
向主峰頂的人群與山徑
上的人流。

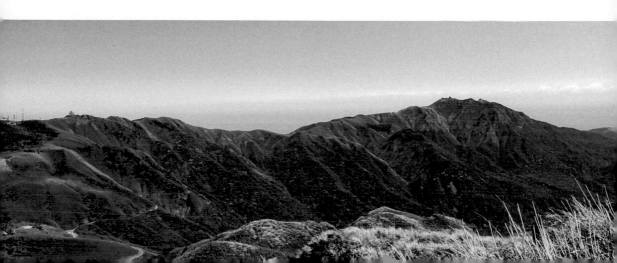

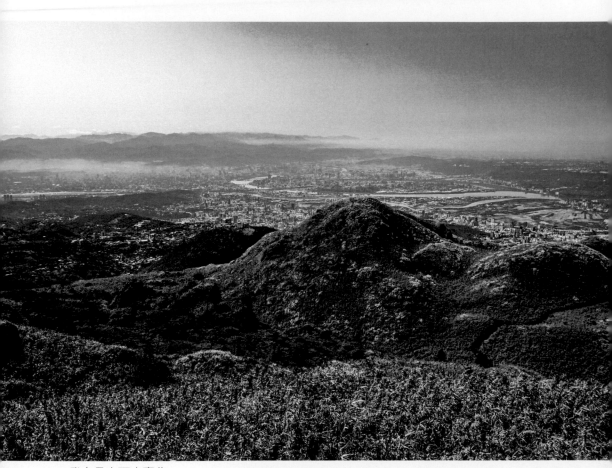

登七星山而小臺北。

拜野放的牛隻之賜，擎天崗得以形成北臺灣最大的草原。

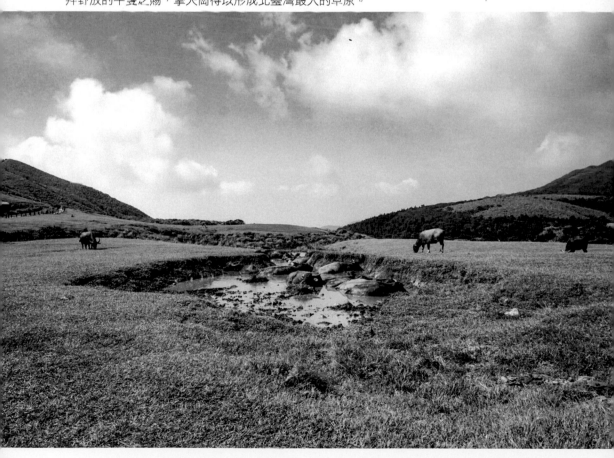

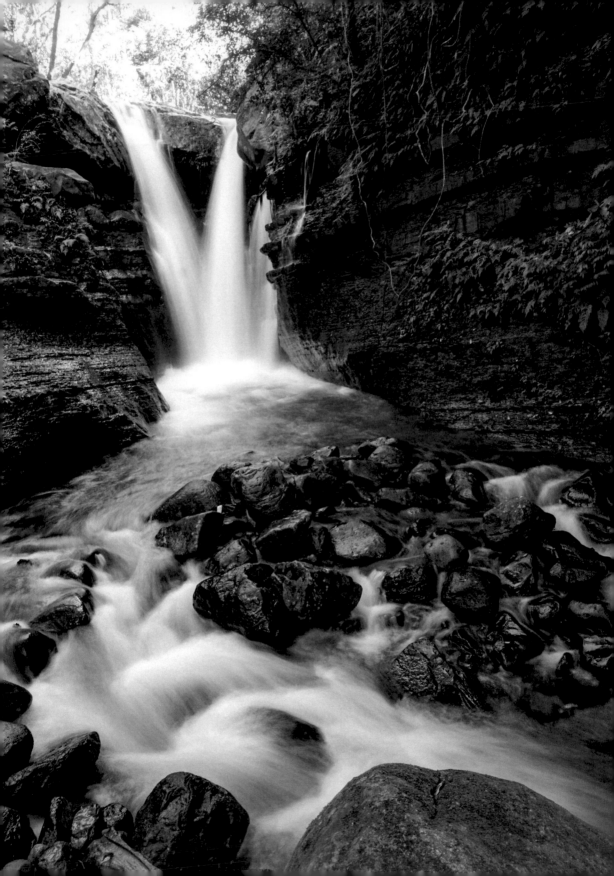

① 內雙溪天溪園裡的瀑布。

② 八里渡船頭老街。

③ 渡頭餘落日。

④ 八里上雙煙。

①	②	
	③	④

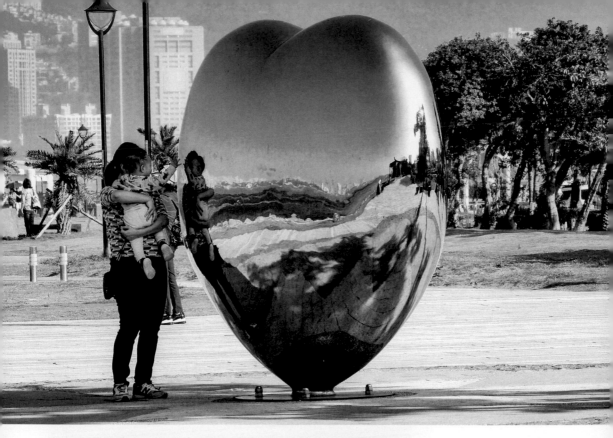

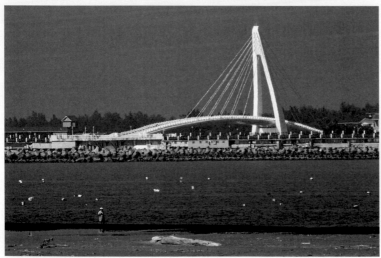

上：我見倒影多可愛，料倒影見我應如是。（八里左岸鏡收幸福）

下：由八里挖子尾望向淡水河對岸的情人橋。

上：擱淺於八里漁船碼頭沙洲上的舟筏，面向山河，蓄勢待發。
下：立於觀音山硬漢嶺上俯瞰淡水河與淡水街景。

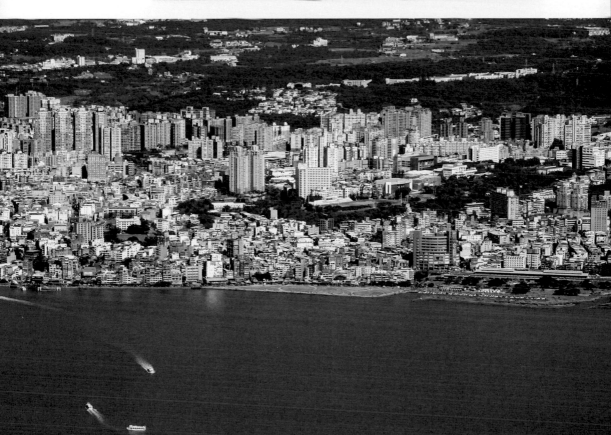

① 北投龍鳳谷兩組拍婚紗的人馬，其肢體動作表達出各自的情緒。

① │ ② ② 地熱谷氤氳繚繞，斜暉透出雲隙，照射其上。

③ 曾富含獨特石頭的北投溪和興建於 1913 年的溫泉博物館。

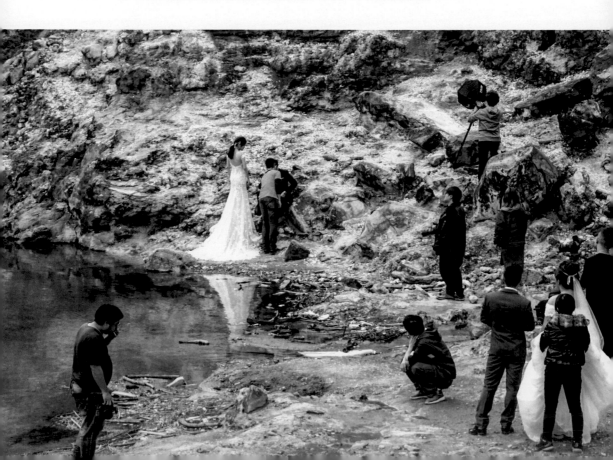

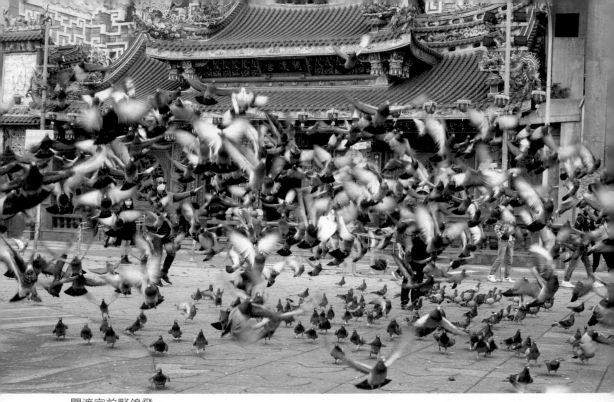

關渡宮前野鴿飛。

冬天午後，畫家在關渡碼頭寫生。

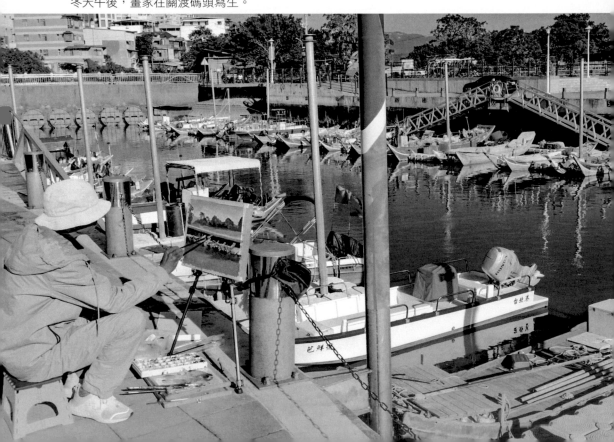

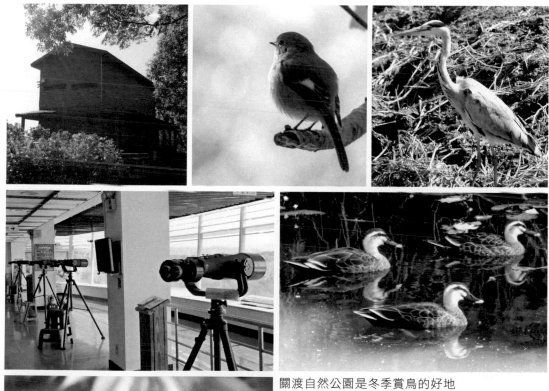

關渡自然公園是冬季賞鳥的好地
方,圖中為黃尾鴝母鳥、蒼鷺和
花嘴鴨。

行到水窮處。社子島島頭公園與關渡隔河相望，基隆河在此匯入淡水河。

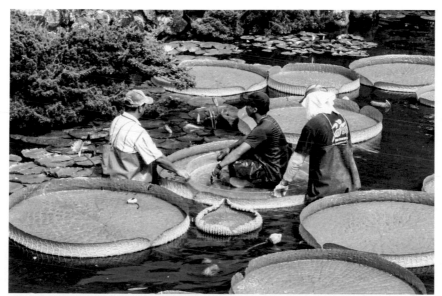

在雙溪公園裡坐大王蓮葉活動已成為絕響。

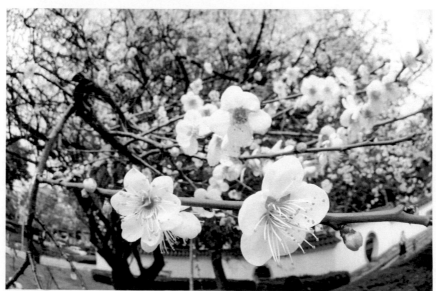

士林志成公園的老梅樹通常在一月中下旬盛開。

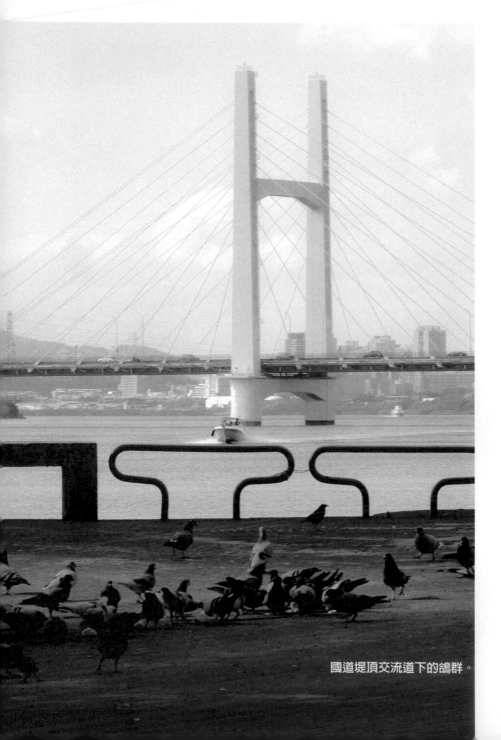

國道堤頂交流道下的鴿群。

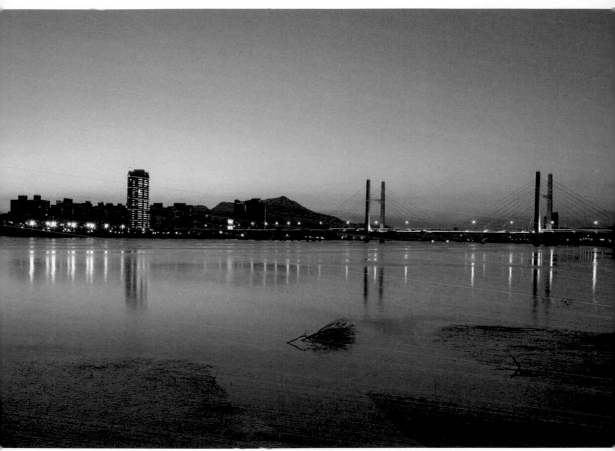

迪化抽水站旁淡水河岸暮色，遠處為重陽大橋和觀音山。

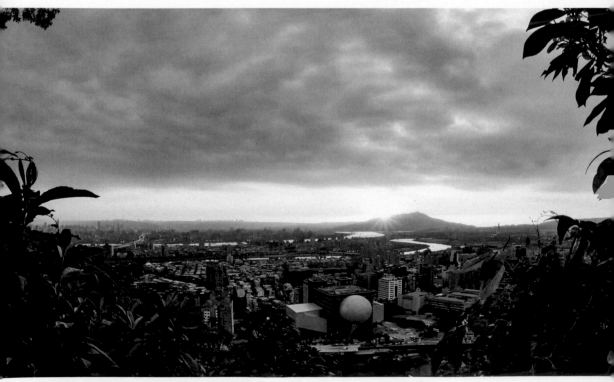

劍潭山展望極佳，夏季登臨西眺日落觀音山，陽光灑在淡水河和基隆河上。

在老地方觀機平臺可居高臨下觀看松山機場飛機起降。

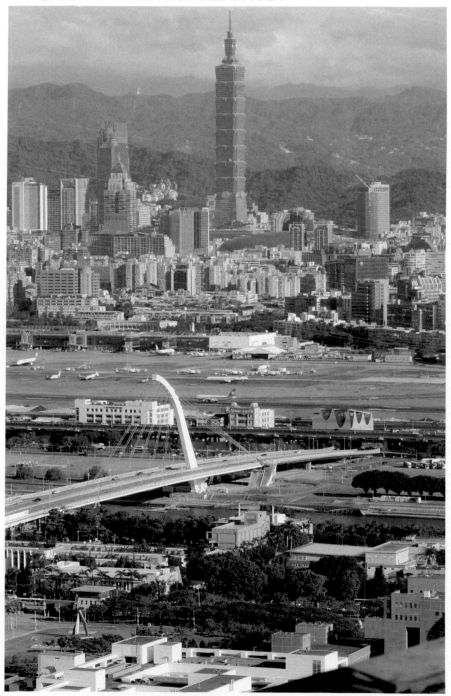

走探西南

▼
大同、萬華、
板橋、三峽、
土城、新店、
烏來、文山

臺北孔廟南側萬仞宮牆，牆上大字是由孔子第七十七代孫孔德成所題。

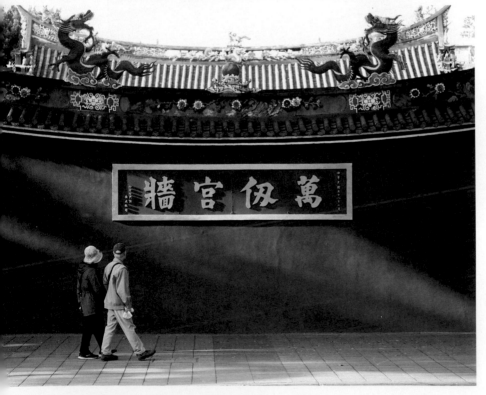

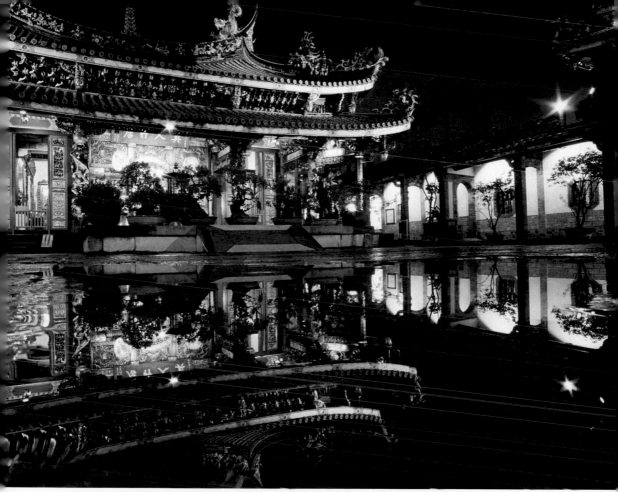

屬國定古蹟的大龍峒保安宮，俗稱「大道公廟」，主祀保生大帝。

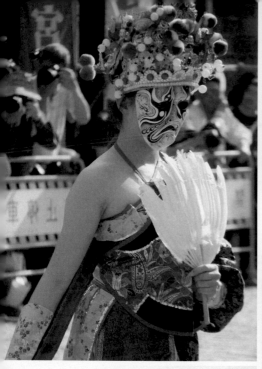

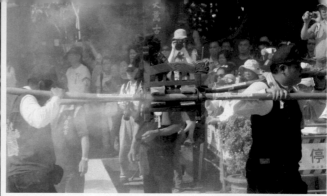

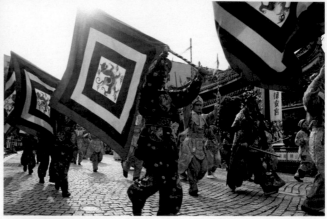

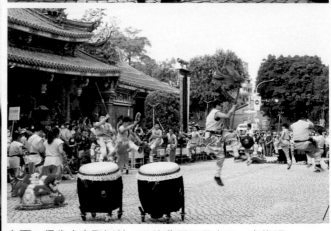

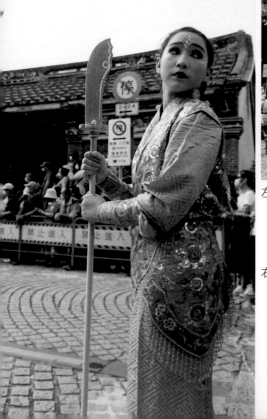

左頁：保生大帝聖誕前一日的農曆三月十四，大龍峒
　　　保安宮前的神明踩街遶境、各宮廟代表參拜以
　　　及民俗藝陣，將為期一個多月的保生文化祭推
　　　上高潮。

右頁：始創於1742年的大龍峒保安宮迭經改建擴展，
　　　修復時儘量維持舊觀，因此在2003年獲聯合
　　　國教科文組織頒發亞太文化資產保存獎。

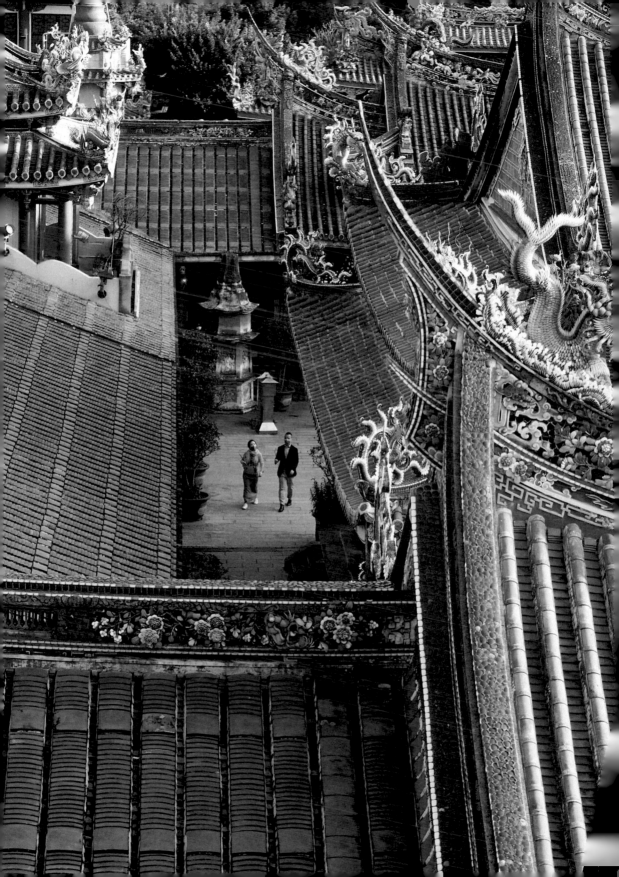

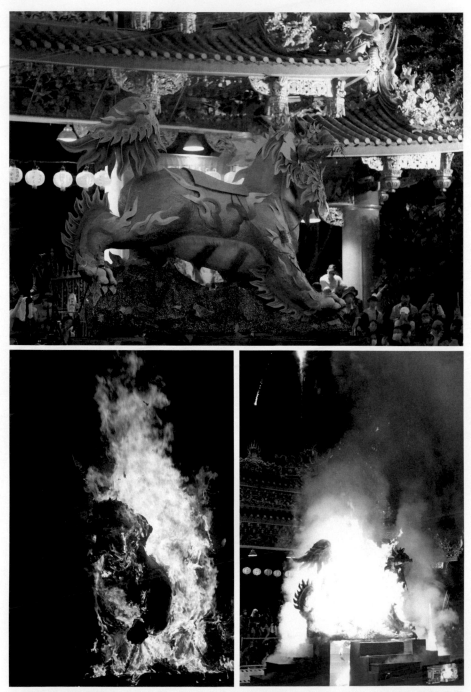

農曆三月十四日晚上的放火獅,為保生文化祭高潮中的高潮,連松山機場也得暫時停
止起降作業。據說全臺宮廟僅剩兩間仍保有放火獅的活動,大龍峒保安宮正是其一。

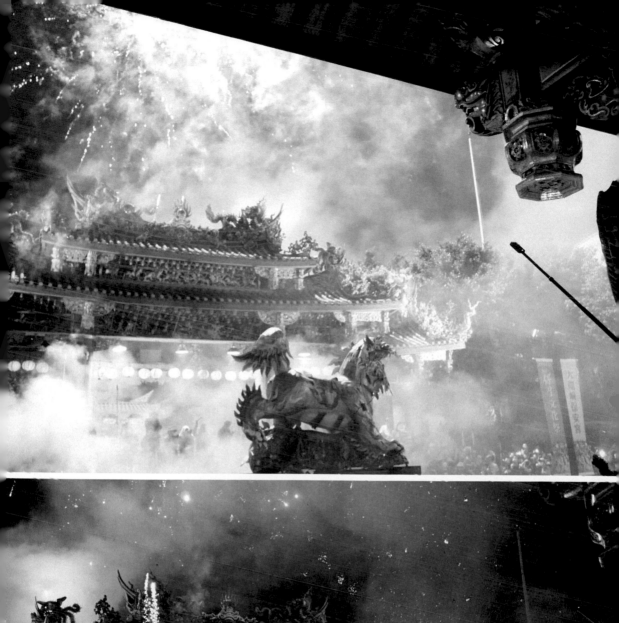
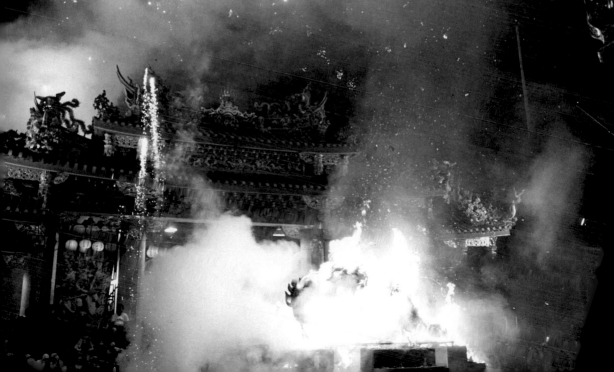

① 淡水河畔敦煌疏散門旁的看板與自行車騎士。

② 迪化跨堤景觀平臺日落。

③ 由大地重現陸橋南望臺北橋，左側光軌是自行車形成的。

① | ②
　 | ③

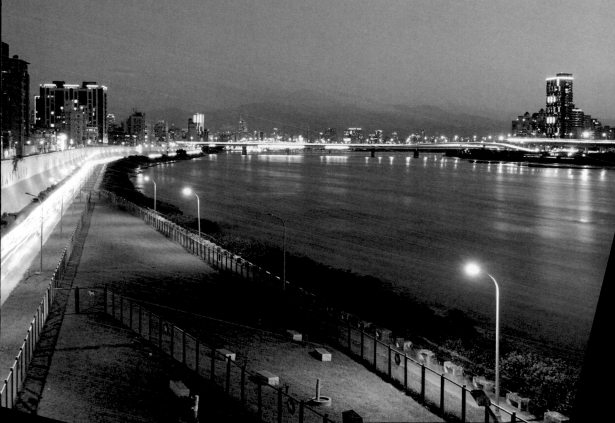

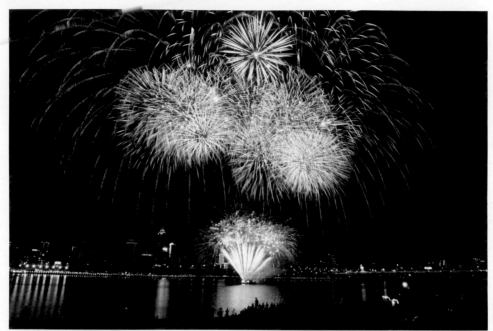

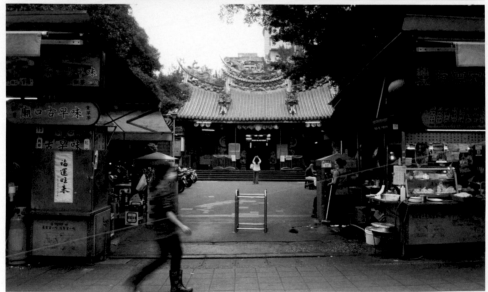

① 大稻埕煙火與淡水河岸觀眾。

② 大稻埕三大廟宇之一的慈聖宮主祀媽祖，始建於 1864 年，1916 年遷建於現址，
　屬早午市的廟前小吃是一些饕客的心頭肉。

③ 在慈聖宮廟埕林蔭蔽天的大榕樹下用餐，充滿懷舊與閭巷情味。

$$\frac{①}{②}\ \Big|\ ③$$

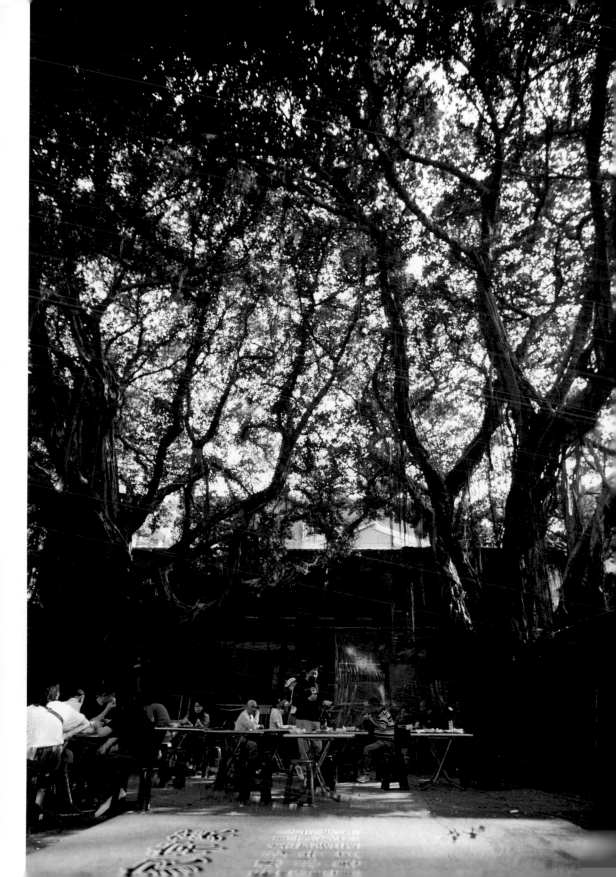

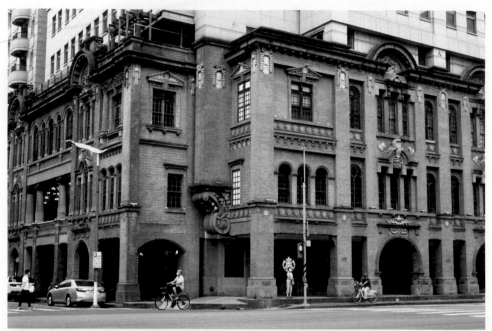

上：星巴克保安門市可說是臺北最典雅的星巴克，該建築落成於 1929 年，原主人是生產鳳
　　梨罐頭致富的「鳳梨王」葉金塗。

下：清代臺北城牆遭拆除後，部分牆石另做他用，並未受到妥善維護。

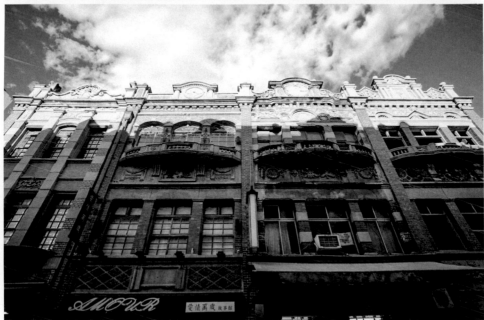

上：大稻埕傳統店鋪前的摩登女郎正望向店內。

下：迪化街的洋樓牆面雕飾，大致透露出各棟樓最初的本業為何。

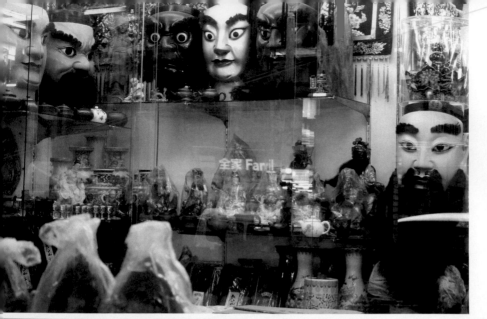

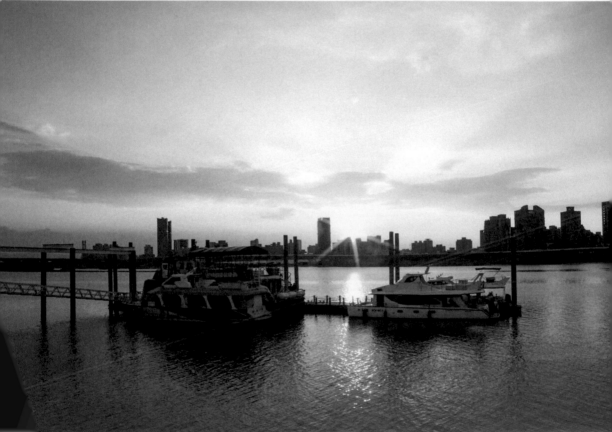

上：神明全家福。

下：大稻埕碼頭熱鬧滾滾，黃昏景色卻別具幽靜氣氛。

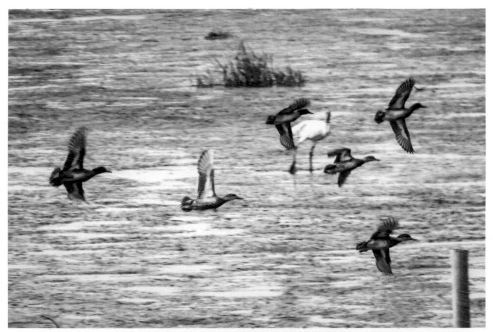

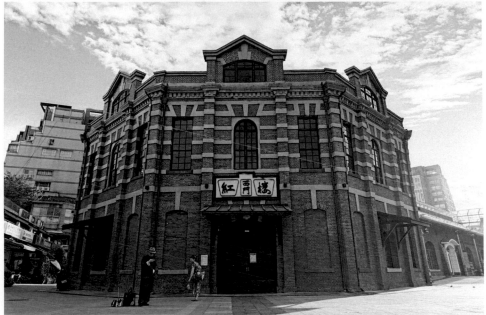

上：華江雁鴨自然公園飛行中的雁鴨，其後黑頸白軀大鳥則是危及臺灣鳥類生態的埃及聖䴉。

下：臺灣有許多紅樓，而以 1908 年啟用的西門紅樓最富盛名。

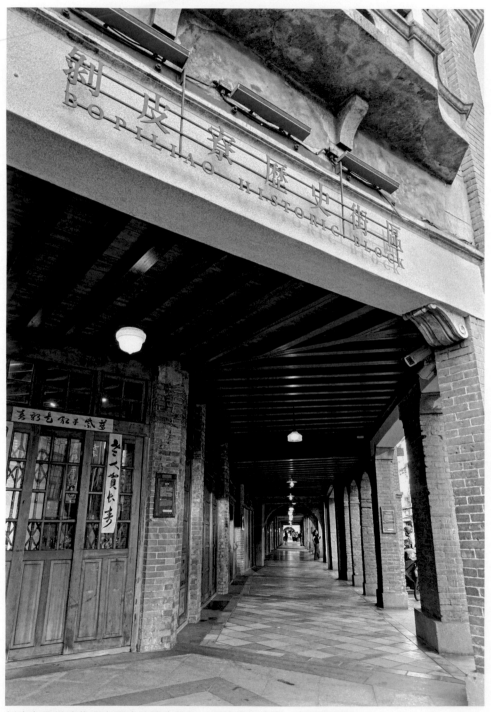

剝皮寮是從清代留存至今的歷史街區，至於名稱來源，則尚無定論。

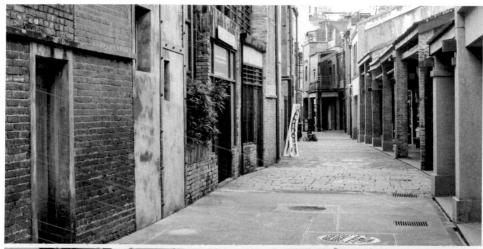

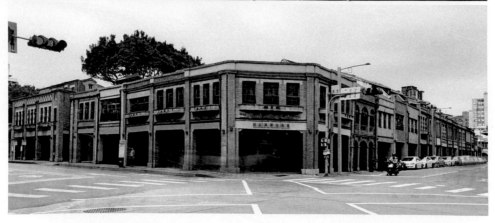

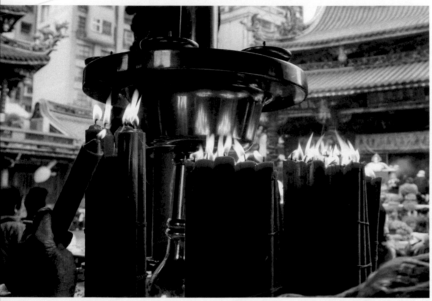

上：龍山寺內老嫗燃燭
　　祈福。
下：新月橋夕陽。

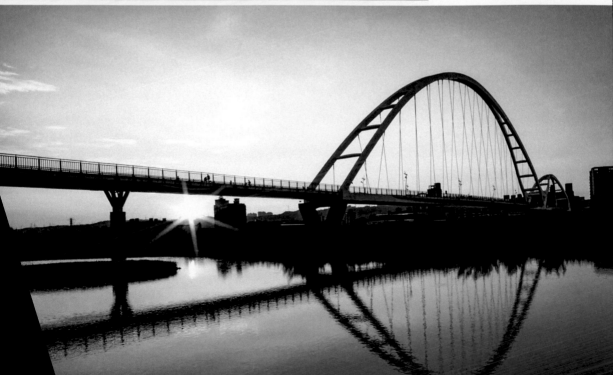

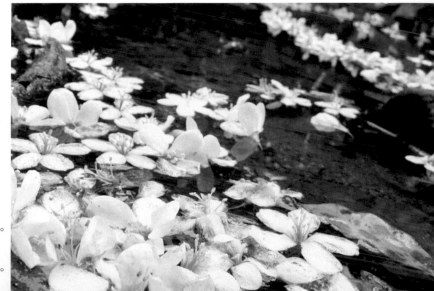

上：花自飄零水自流。
　　（土城桐花公園）
下：五月雪滿天山路。
　　（土城天上山）

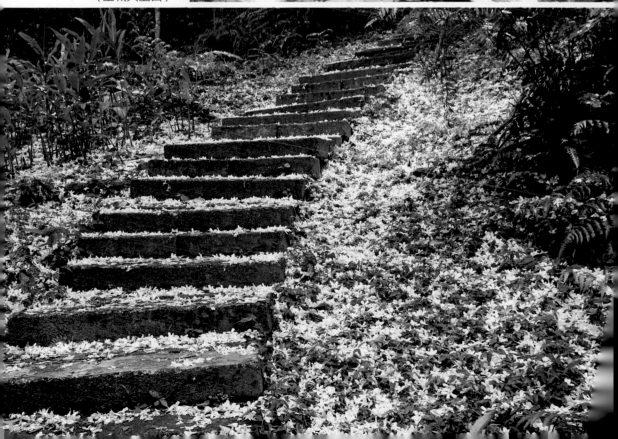

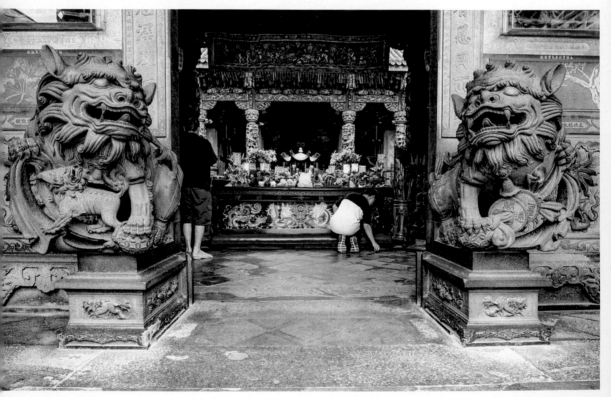

① | ②　① 三峽祖師廟始建於 1767 年，歷經三次重建，第三次自 1947 年開始，由精擅西
　　　　洋畫的李梅樹主持，廟前石獅設計前衛，隱含性平觀念。
　　　② 石柱是三峽祖師廟最令人嘆為觀止的佳構，多逾 130 根，數量冠於全臺，中殿
　　　　的廊柱更是全廟石雕精華。

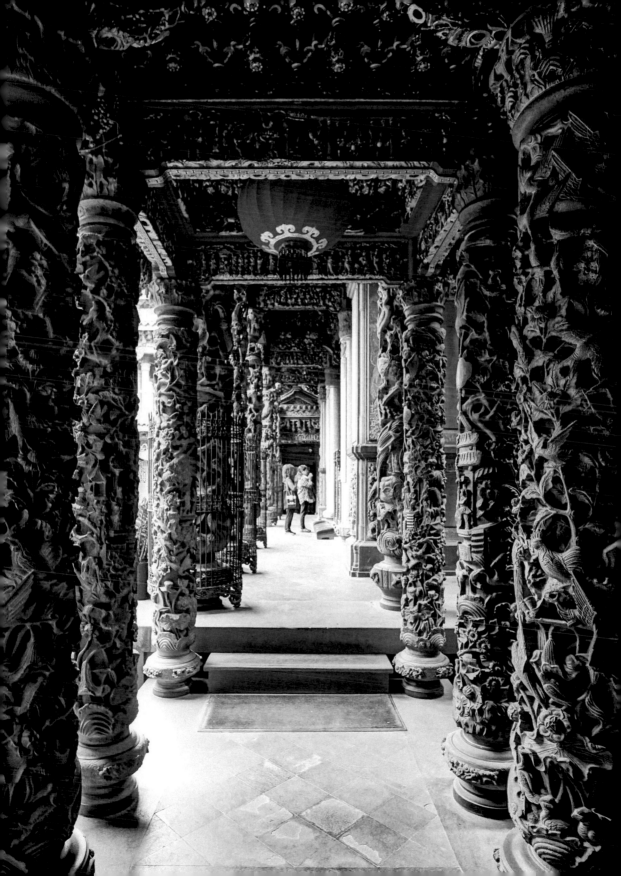

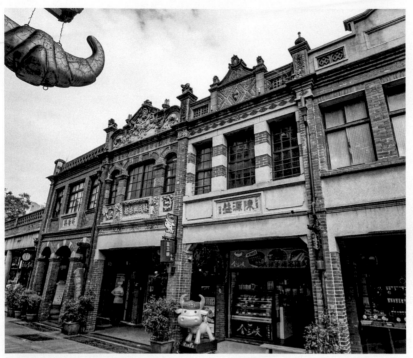

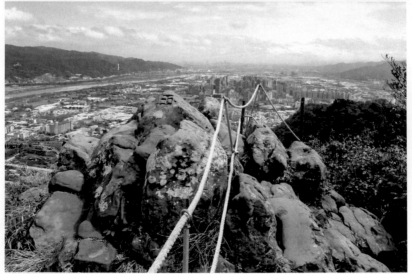

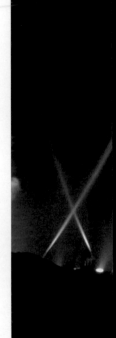

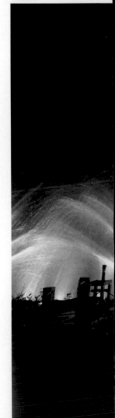

左上：三峽位處大漢溪、三峽河、橫溪的匯流口，原名三角湧，而三角湧老
　　　街頗具懷舊風情。

左下：三峽鳶山上的景觀，左側是大漢溪河谷。

右頁：2016 年底首度推出的新店碧潭水舞秀，後來改在春末夏初舉辦。

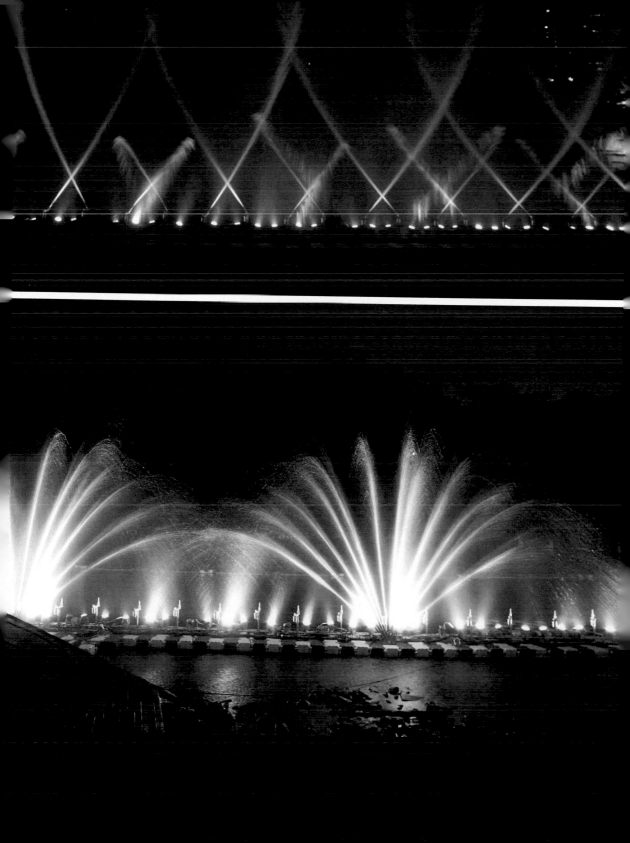

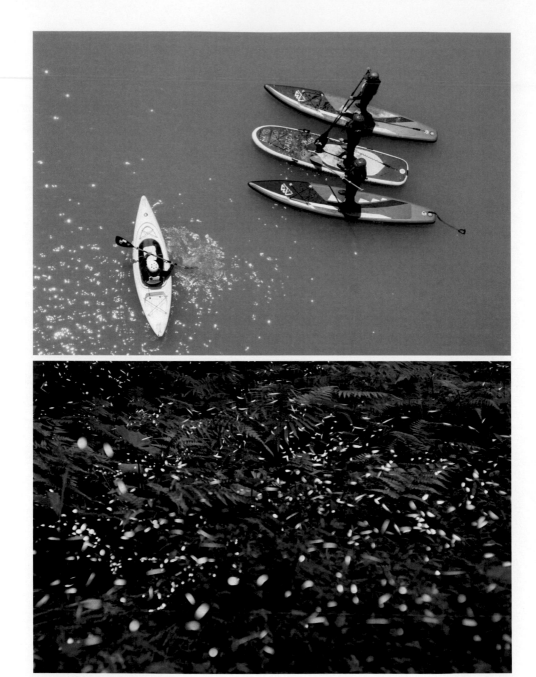

上：從碧潭吊橋下望，操槳手一坐三肅立，坐者彷彿在校閱部隊。

下：新店和美山的螢光地毯，從新店捷運站步行至此僅需約半個鐘頭，通常四月中旬為最
　　佳觀賞螢火蟲的時期。

上：樟山寺外春櫻含苞
　　凝露。

下：樟山寺外櫻花盛開，
　　吸引過往遊客駐足
　　拍照。

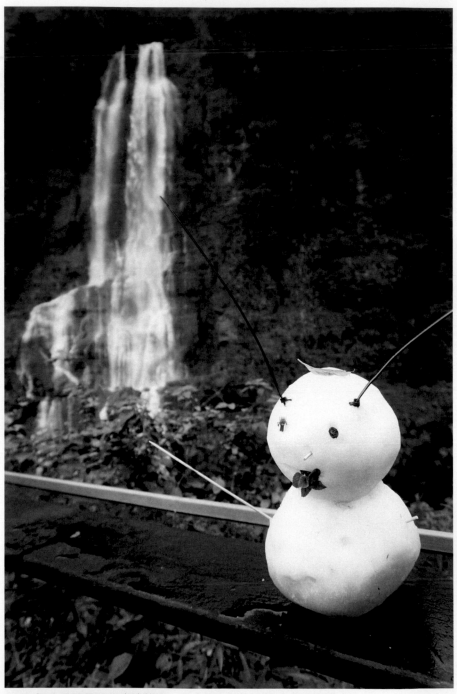

2018 年 2 月間霸王級寒流襲臺，烏來瀑布附近竟然出現迷你雪人。

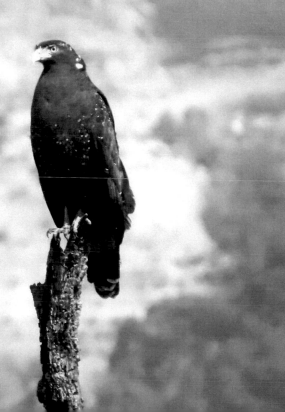

上：新店仙氣十足的銀河洞瀑布。
下：貓空山間的蛇雕與飛蟲。

摩登祕境

▼ 中正區

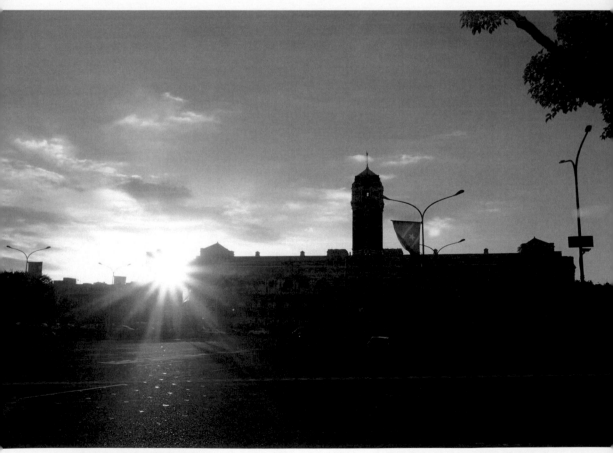

1919 年峻工的臺灣總督府，在 1948 年更名為介壽館，而總統府之名直至 2006 年才正式確立。

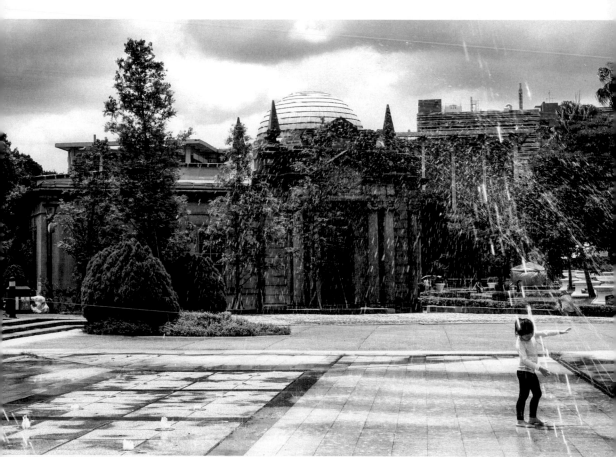

用來「抽取原水、輸送淨水」的唧筒室，建成於 1908 年，早已化身為自來水博物館，館外常有兒童戲水與新人留影。

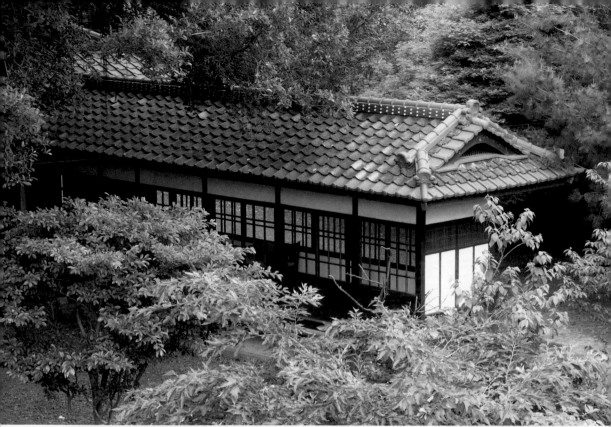

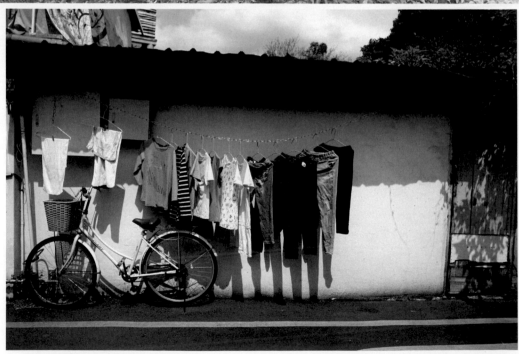

上：紀州庵原為日式料亭，初建於 1917 年，主屋已焚毀，剩餘的離屋蛻變為樹叢間的文學森林。
下：位於熱鬧的公館商圈附近的永春街，其街景似乎凝結在半個世紀前。

植物園裡荷花盛開,妝點了古色古香的歷史博物館。

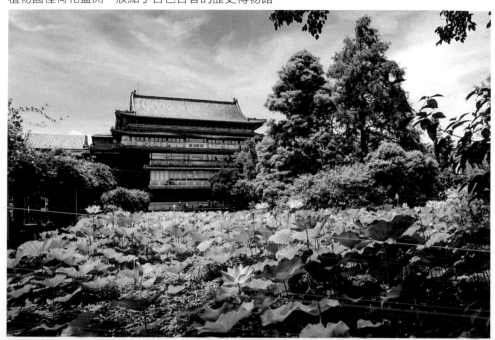

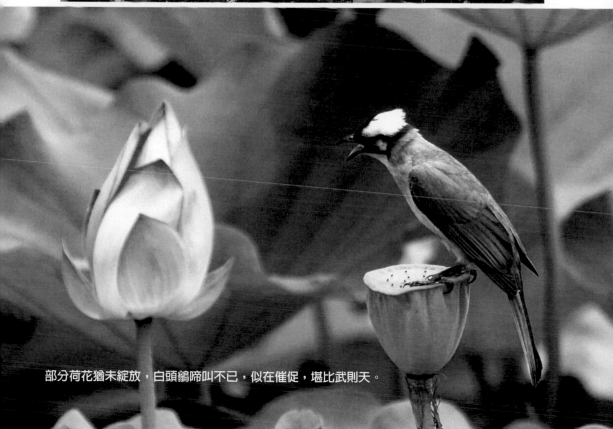

部分荷花猶未綻放,白頭鵯啼叫不已,似在催促,堪比武則天。

① 植物園花月正春風。

② 春陽點點，更顯得楓情款款。

③ 布農族聖鳥紅嘴黑鵯，春日洗烏衣。

④ 紅冠水雞母與子，小傢伙滿心好奇，一直東張西望。

①	③
②	④

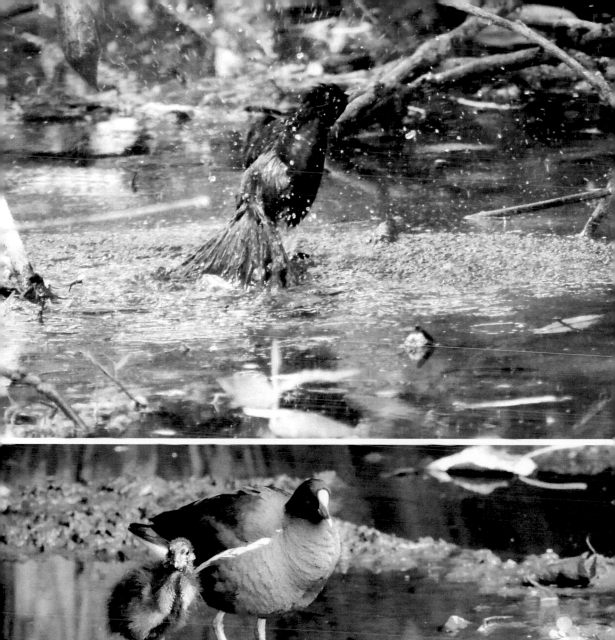
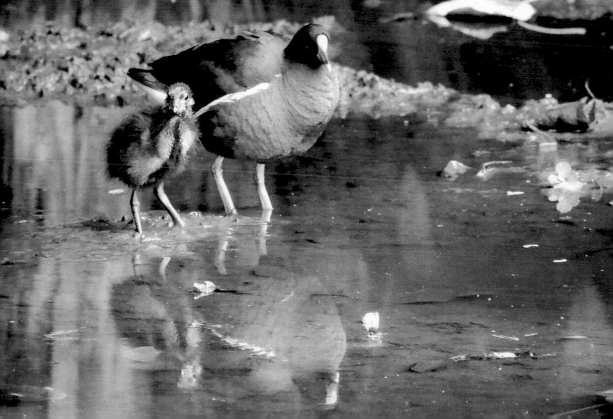

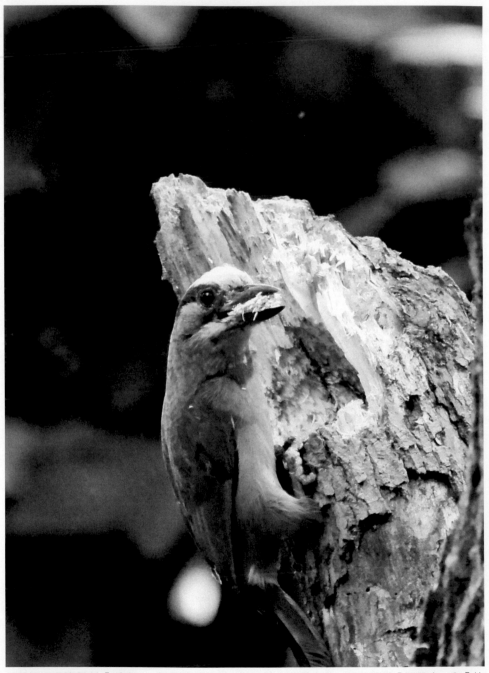

三月裡五色鳥忙於「房事」，加緊挖洞築巢，聲如僧人敲擊木魚，因此博得「擬啄木」和「花仔和尚」的稱號。

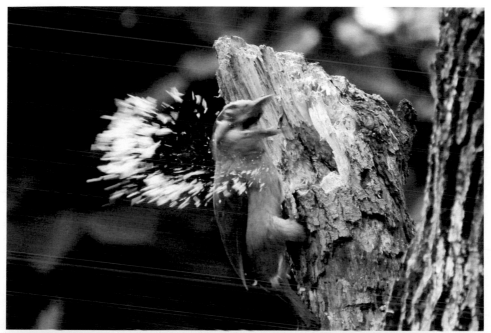

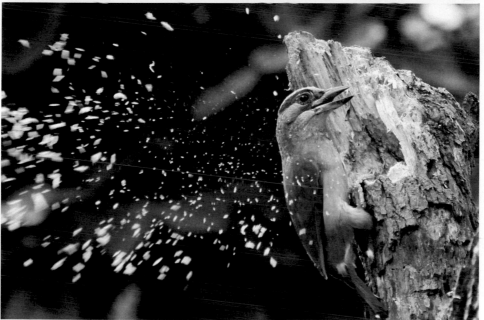

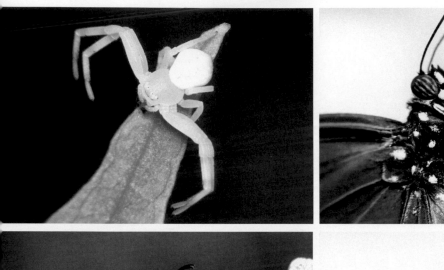
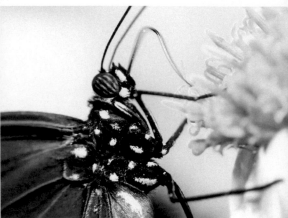
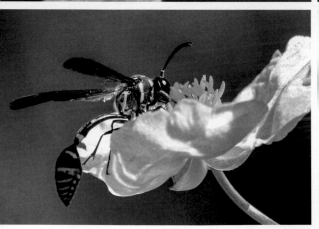

①	②
③	④

① 奇特而美麗的蟹蛛。

② 紫斑蝶利用長喙吸吮花蜜，等於自備環保吸管。

③ 虎斑泥壺蜂的口器較短，只得趴伏在花瓣上採蜜。

④ 蒼蠅俠立葉臨風，蓄勢待發。

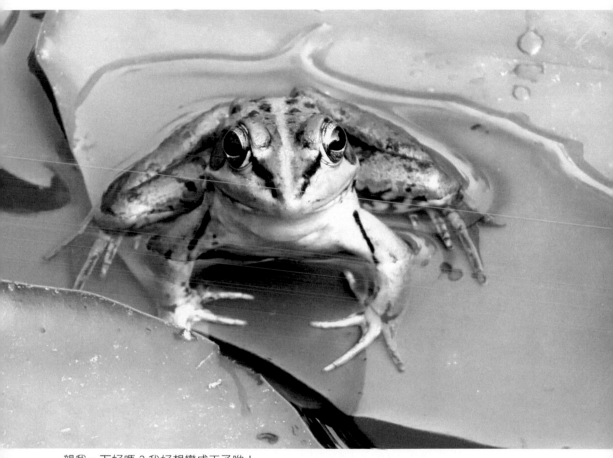

親我一下好嗎？我好想變成王子喲！

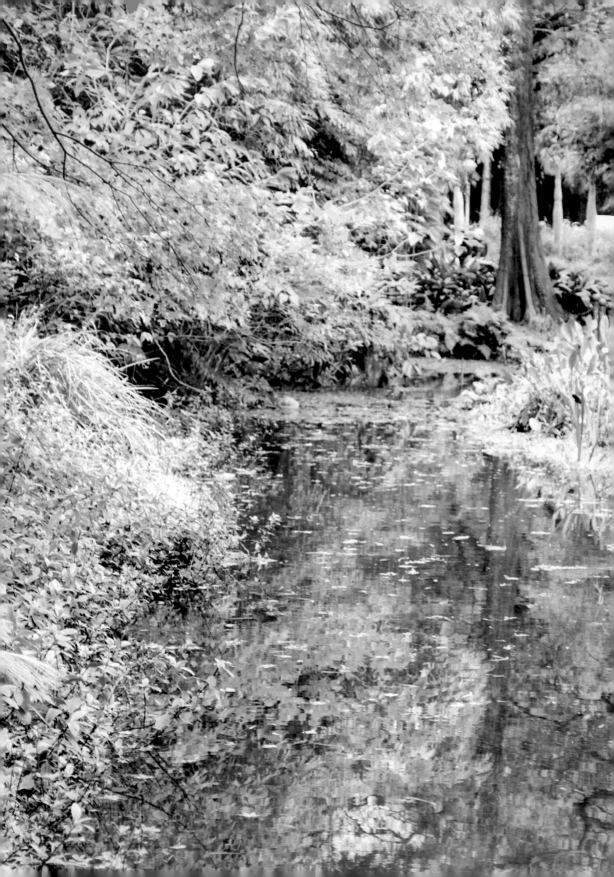

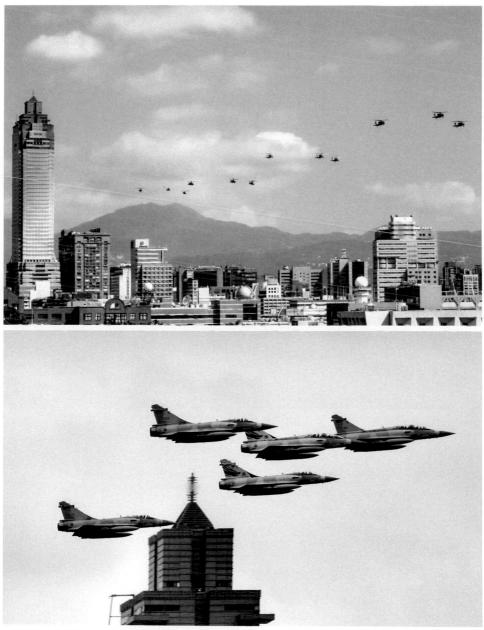

① 植物園的某處很莫內。

② 以前的臺灣科學館，如今的臺北當代工藝設計分館，赫然是觀看國慶空中分列式的祕境。

③ 正通過新光大樓的幻象機隊。

①	②
	③

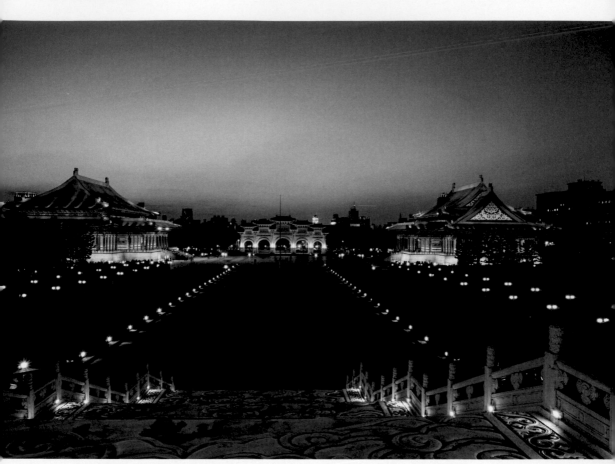

國家兩廳院的屋頂會在每週五、六及特殊節日的薄暮時分亮燈，與晚霞競豔。

上：中正紀念堂頗
　　多植栽，圖為
　　一月下旬盛開
　　的春梅。
下：大雨來得恰是
　　時候，也結束
　　得剛好，讓國
　　家音樂廳與自
　　由廣場牌樓在
　　積水處形成美
　　麗的倒影。

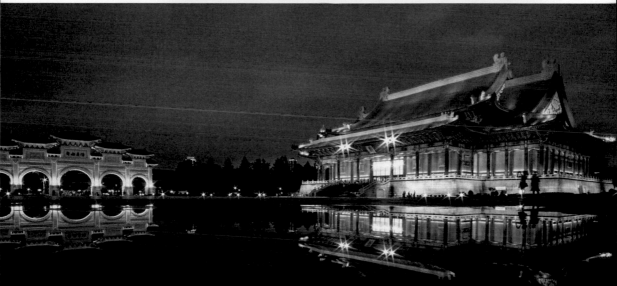

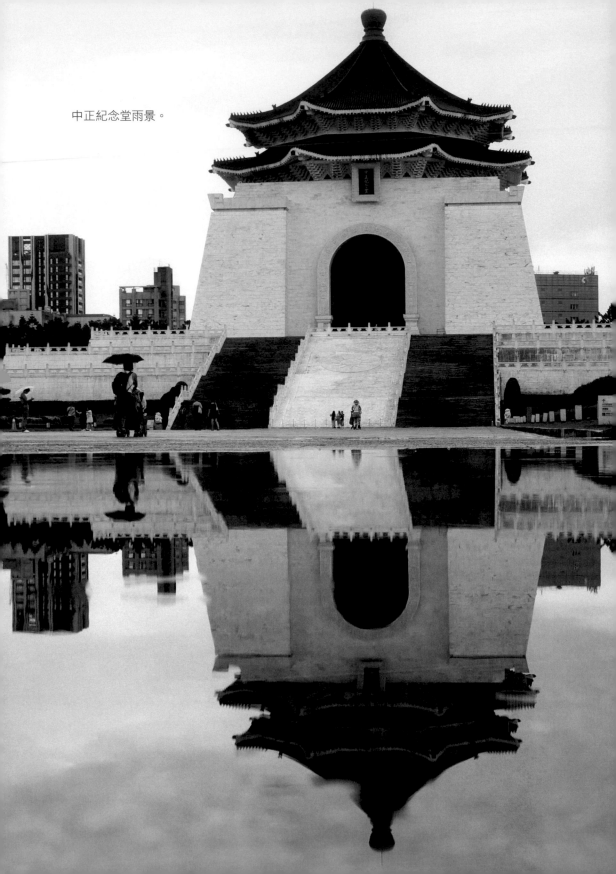

中正紀念堂雨景。

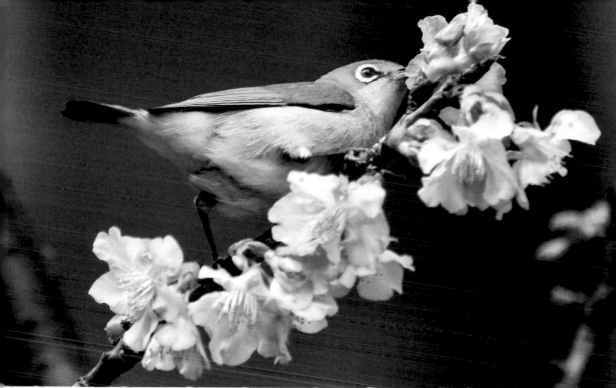

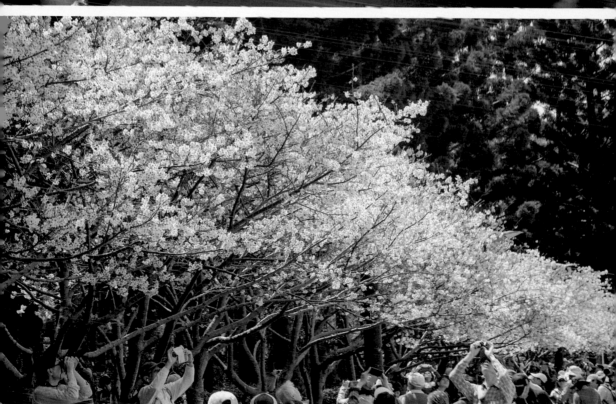

中正紀念堂櫻花綻放時，每有綠繡眼前來吸蜜，盛開的大漁櫻，則吸引眾多「尋芳客」與「拍花黨」。

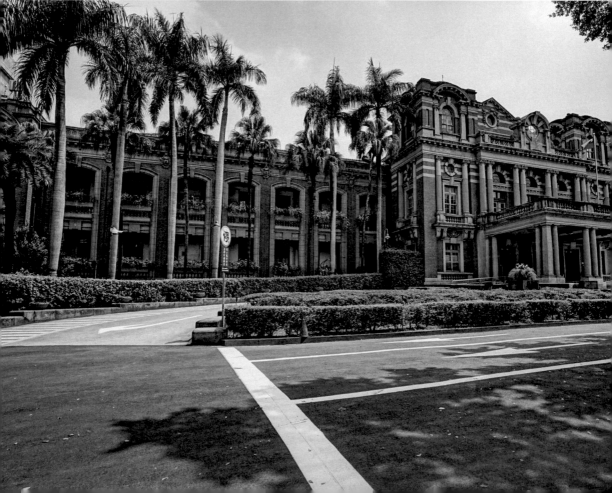

① 臺北賓館本為臺灣總督官邸，原建築落成於 1901 年，1913 年改建完工，是臺灣當時最華麗的建築。

② 完建於 1921 年的臺大醫院舊館，名列臺大十二景之一，亦屬市定古蹟，平常比百貨公司還熱鬧，假日則顯得靜寂。

③ 總統府部分區域在特定時段開放給民眾及遊客參觀，南北苑裡都有株臺灣油杉，屬臺灣特有種。

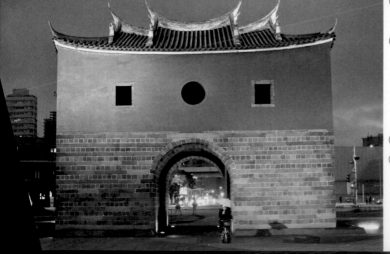

①	③	④
②	⑤	

① 創製於 1995 年的二二八紀念碑，位處的臺北新公園於次年更名為二二八紀念公園，而該公園一直是古物收容所，頗值得細細探尋。

② 承恩門是臺北城門中唯一得以大致保留原貌者。

③ 臺灣第一部蒸汽火車騰雲號，由德國廠製造於 1887 年，劉銘傳在該年購入，次年起行駛於臺北與基隆之間，1924 年退役。

④ 衡陽路上的窄巷。

⑤ 1915 年落成的兒玉暨後藤紀念館，如今是臺灣博物館。

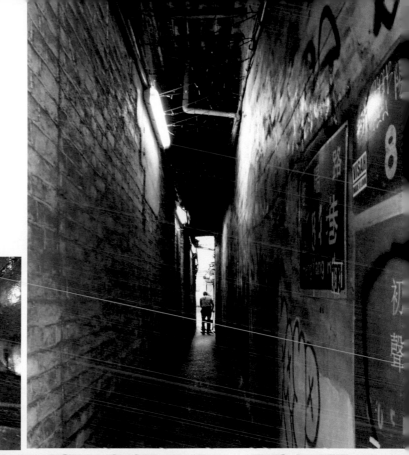

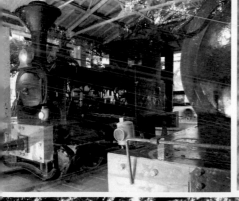

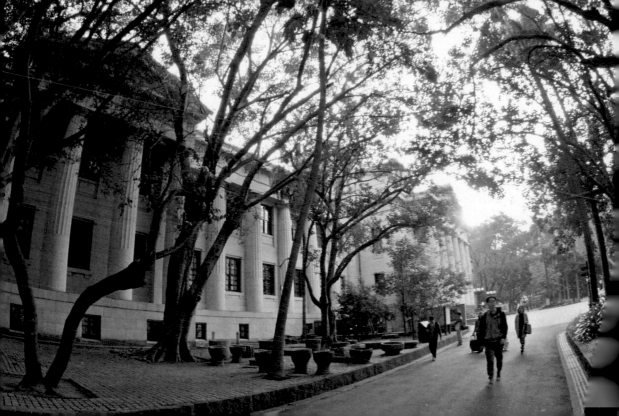

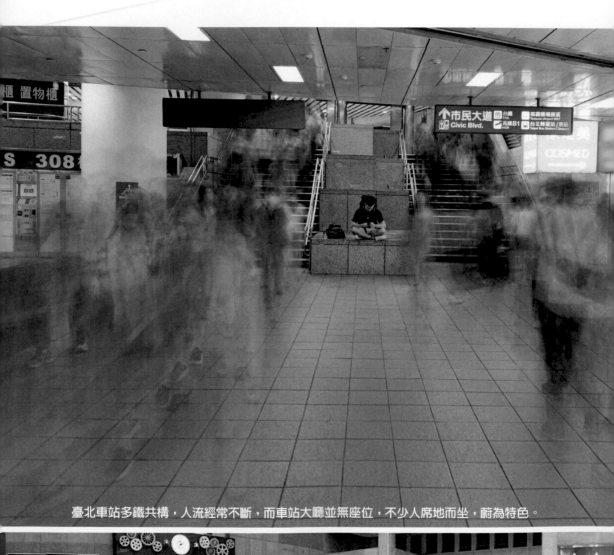

臺北車站多鐵共構，人流經常不斷，而車站大廳並無座位，不少人席地而坐，蔚為特色。

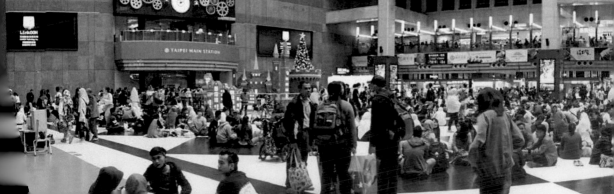

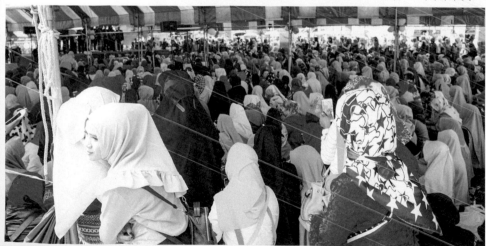

臺北車站前在臺印尼人士聚會，而芸芸眾生，回眸唯卿。

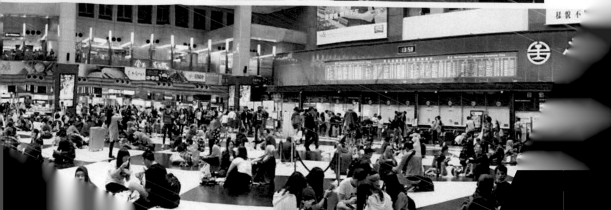

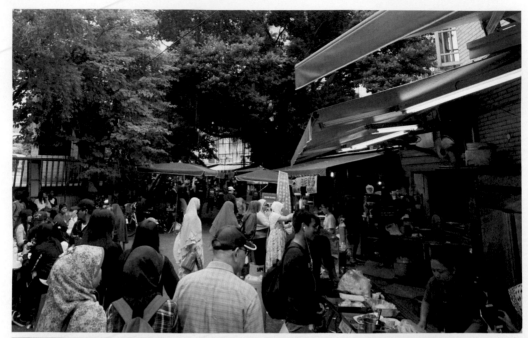

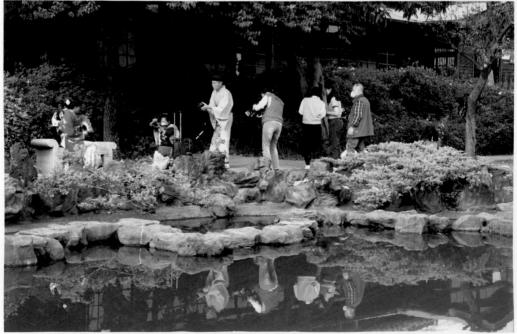

上：北平西路已成為印尼街，很有異國情調。
：逸仙公園本為建於 1900 年的料亭梅屋敷，常有人來此變裝留影。

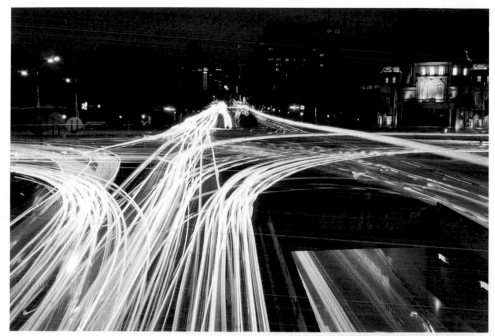

上：忠孝東西路與中山南北路交叉口交通繁忙，夜間車燈形成有趣軌跡。

下：監察院所在建築本為臺北州廳，完建於 1915 年。

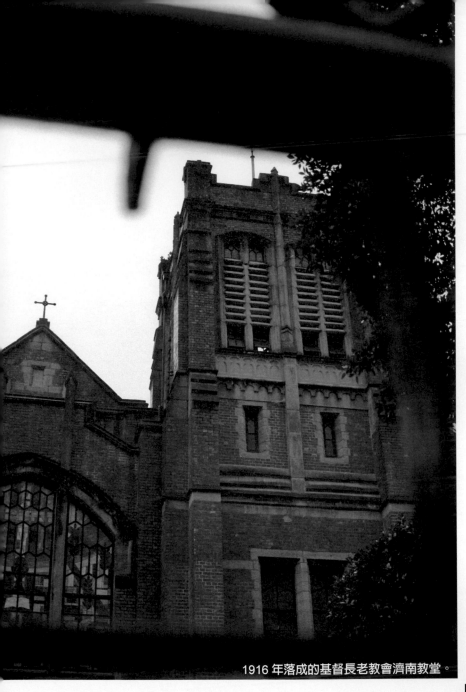

1916 年落成的基督長老教會濟南教堂。

徐州路上的臺大法學院已培育出多位正副總統和政府首長,但由其分出的商學院、法律學院與社會科學院,已先後遷回校總區,舊法學院枯葉堆積,教室深鎖。

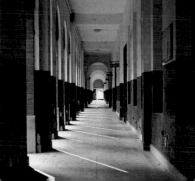

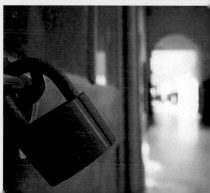

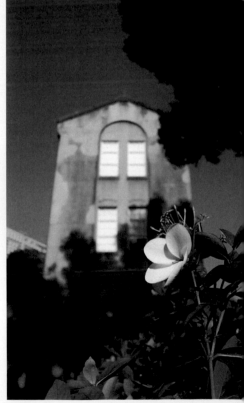

華山文創園區之名脫胎自首任臺灣總督樺山資紀。

舊光華商場是科技宅男聖地，
如今成為吸引型男潮女的時
尚區。

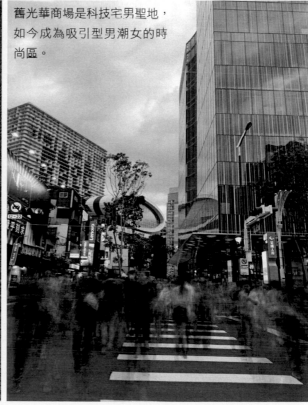

穿梭古今
▼大安區

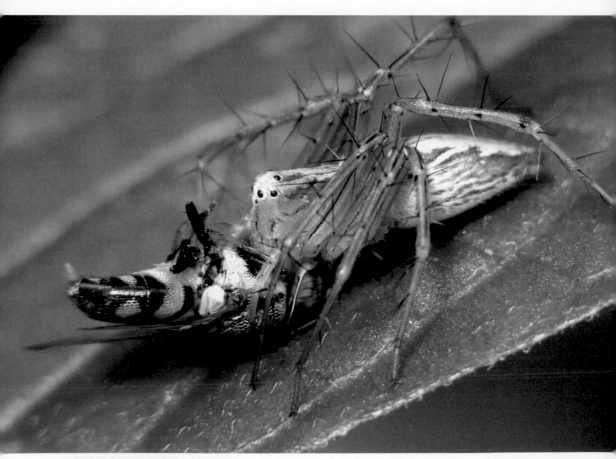

貓蛛捕食主要靠獵殺，而非結網。

位於大安區內的福州山高僅約百公尺，展望倒是不錯。

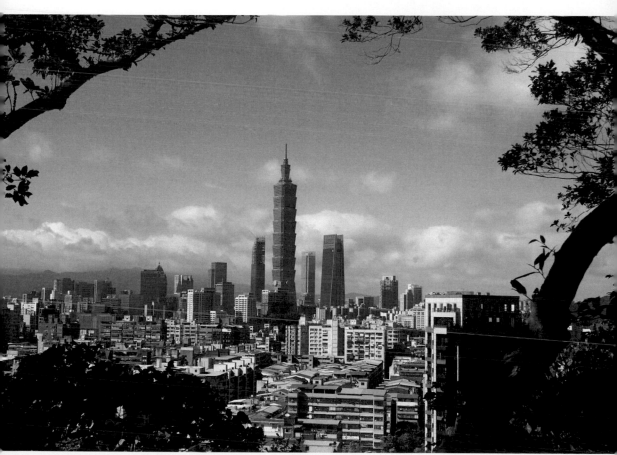

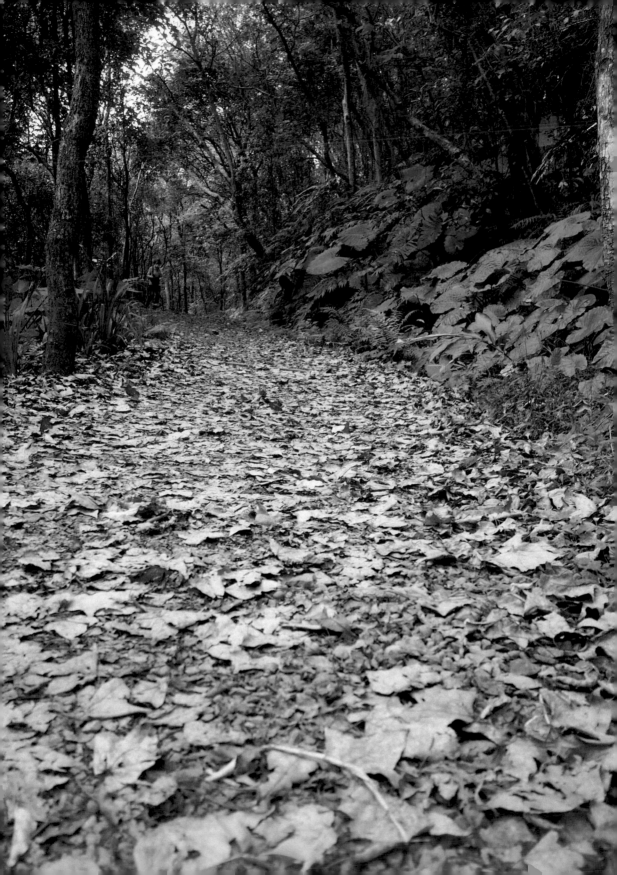

① 福州山擁有怡人的步道，一月間山徑鋪滿落葉。

① | ②
 | ③

② 親愛的，頭轉過來，讓我親一下。

③ 人在做，天在看；蟲在做，人在拍。鹿子蛾在明媚春光中隔著樹葉創造新生命。

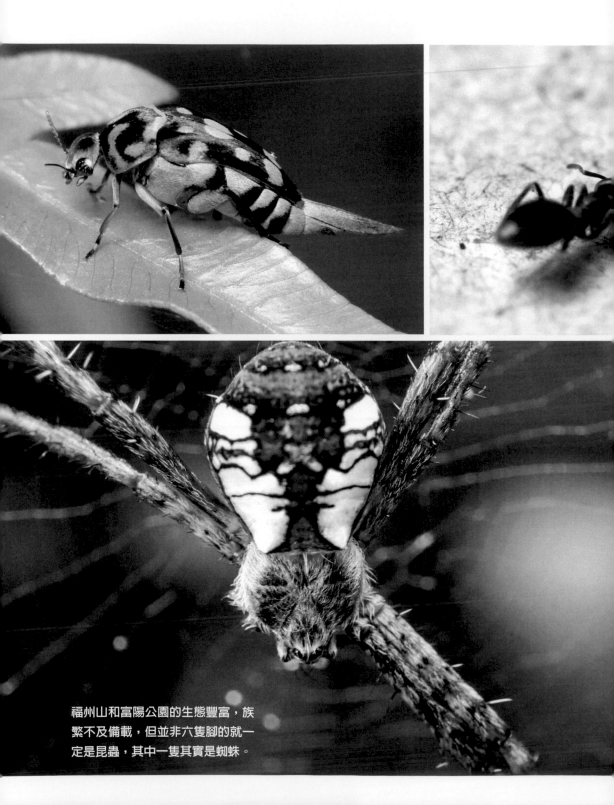

福州山和富陽公園的生態豐富，族
繁不及備載，但並非六隻腳的就一
定是昆蟲，其中一隻其實是蜘蛛。

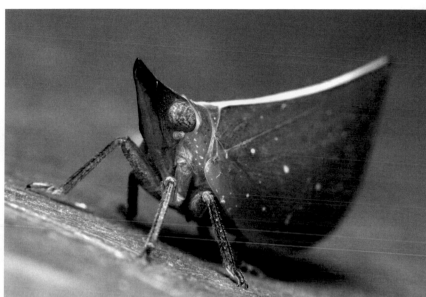

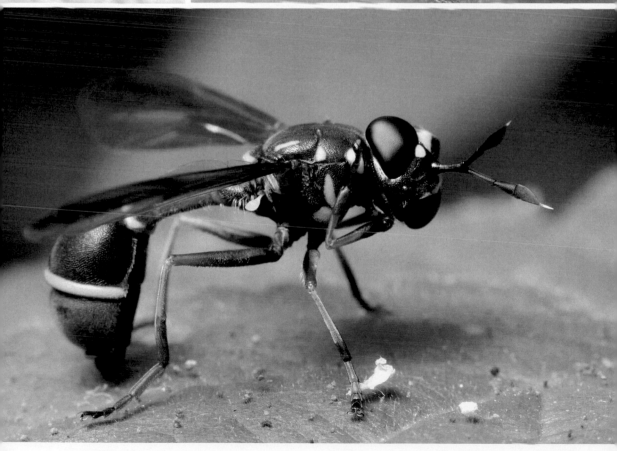

杜鵑花叢後的臺大行政大樓,建造於 1926 年,原屬臺北高等農林學校(中興大學的前身)
的校舍。

臺灣大學校總區正門建於 1931 年,屬臺北市定古蹟,圖左的洞洞館原有三棟,遭拆除其二
以興建人文大樓,臺大正門景觀從此不同。

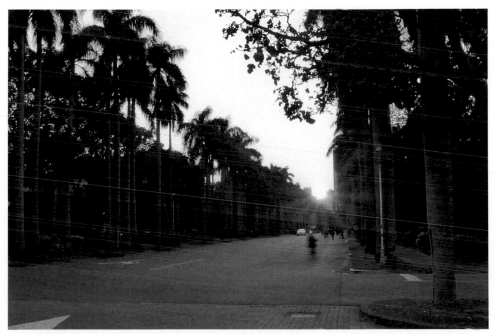

日落椰林大道。

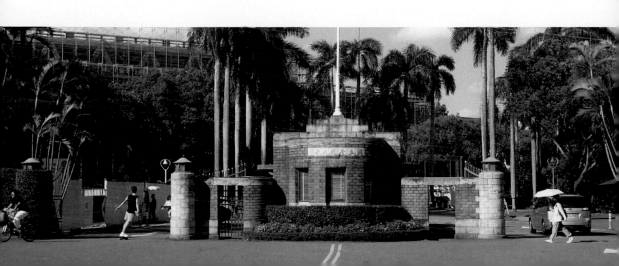

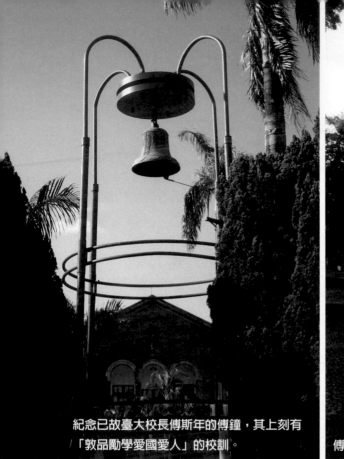

紀念已故臺大校長傅斯年的傅鐘，其上刻有
「敦品勵學愛國愛人」的校訓。

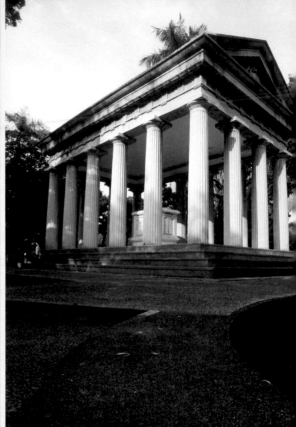

傅校長的骨灰安置於校門旁傅園裡的斯年堂。

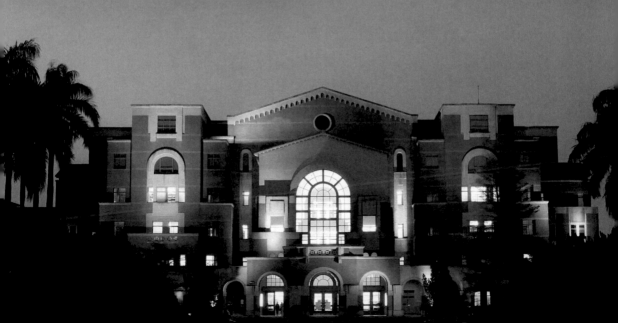

臺大總圖書館，其前為振興草坪。

因氣候暖化，三月底流蘇即滿開。

內山吆帝俗稱為生態池的瑠公池。

原為臺灣總督府高等官舍的紫藤廬，1981 年開設臺灣第一家茶藝館，演變成黨外人士的聚會所，還收容不少藝術家，儼然是臺灣「波希米亞聚落」的聖地，如今才三月底，紫藤廬內的紫藤花已然凋落。

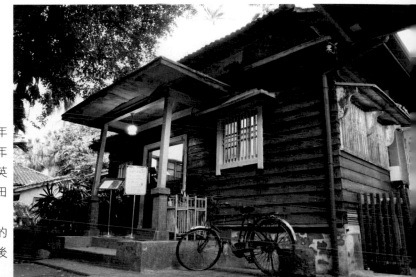

上：足利仁教授在 1931 年
　　興建的宅第，1945 年
　　間由臺大教授馬廷英
　　入住，如今則是青田
　　七六餐廳。
下：原為日本海軍招待所的
　　大院子，晚春時節，後
　　院黃葉堆積。

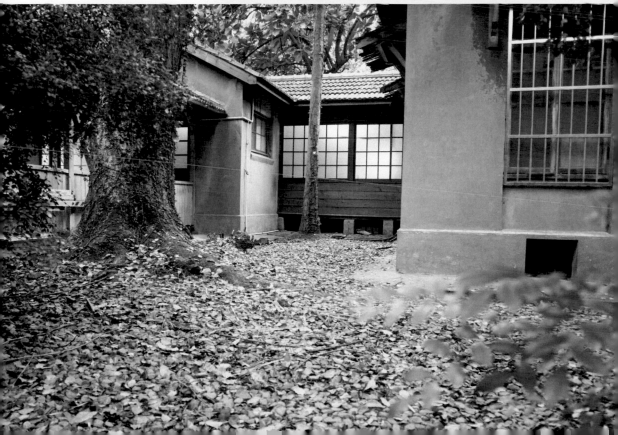

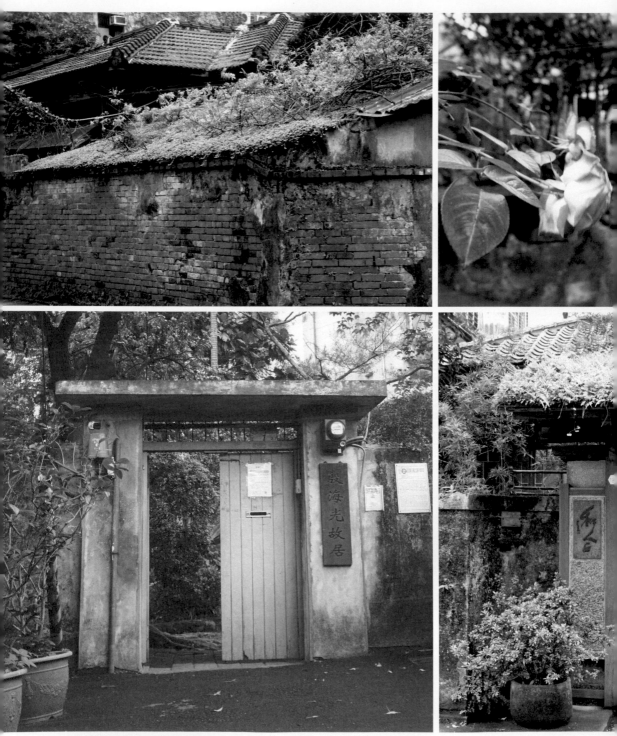

青田街的巷弄裡另還藏著不少日式舊宅，等著人們細心挖掘其陳年往事。

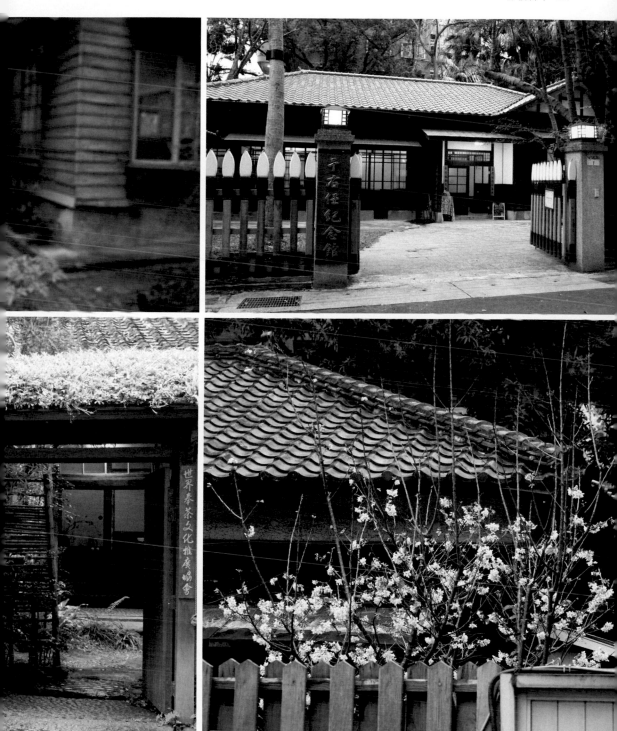

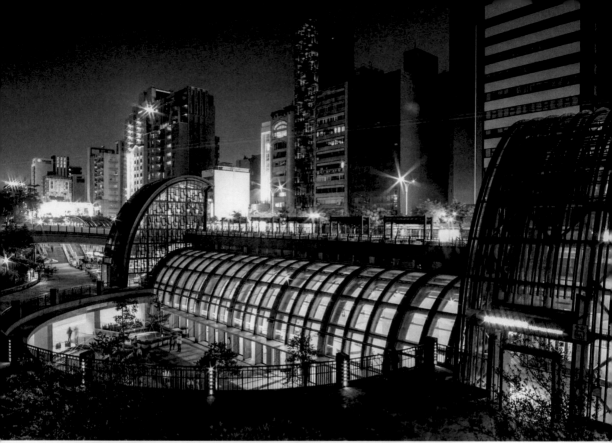

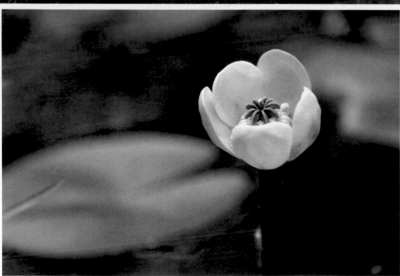

上：被譽為臺北最美捷運站的大安森林公園站。

下：臺灣特有的萍蓬草。

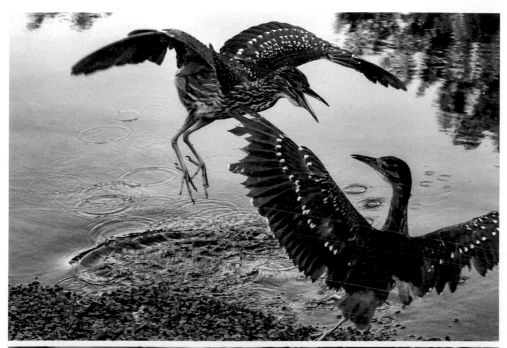

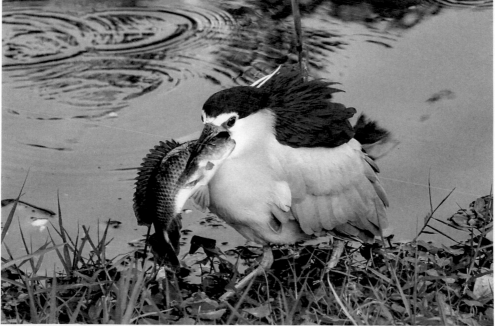

上：大安森林公園裡的兩隻夜鷺亞成鳥正在比武較量。

下：成年夜鷺雖然抓到魚，卻難以下嚥。

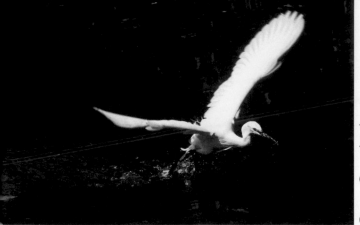

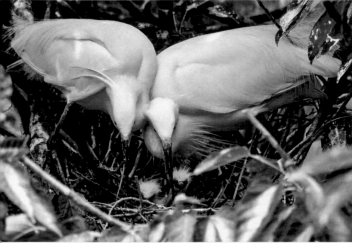

① ┬
② ┤
③ ┴ ④

① 大白鷺嘴裡叼著小魚，腳下施展凌波微步上乘輕功。

② 白鷺一家四口面對著鏡頭拍攝全家福照。

③ 屬臺灣特有種的五色鳥正在吃果子。

④ 剛離巢的五色鳥幼鳥稚氣未脫，模樣相當可愛。

① ┬ ③
 ├ ④
② ┴ ⑤

①－⑤在大安森林公園裡偶爾可見到鳳頭蒼鷹逮到獵物、大快朵頤，而遭猛禽盯視，心裡不免發毛。

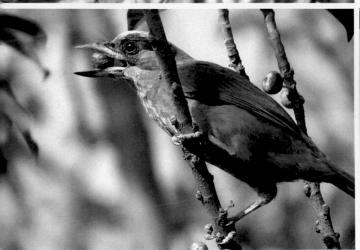

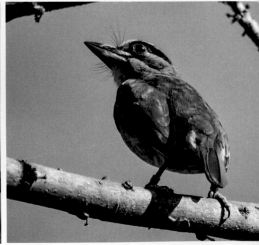

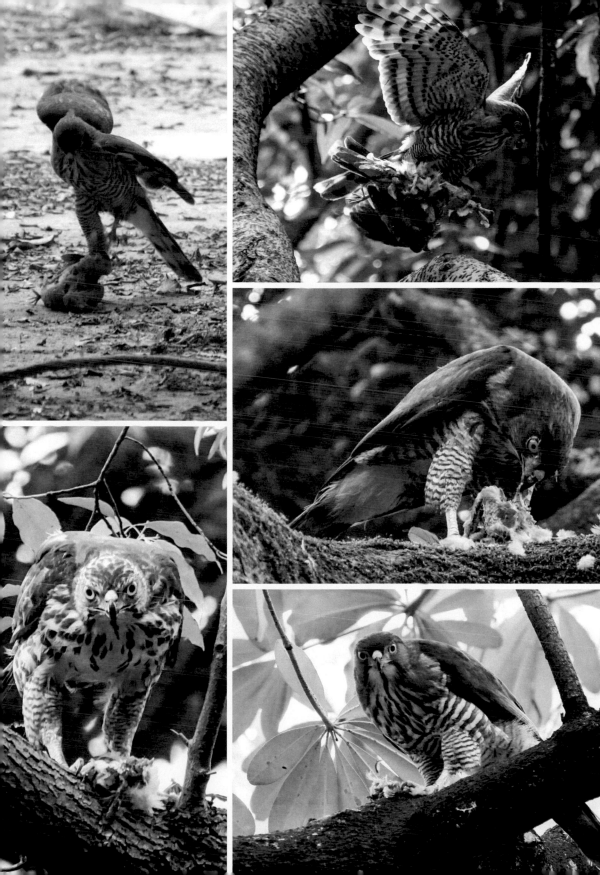

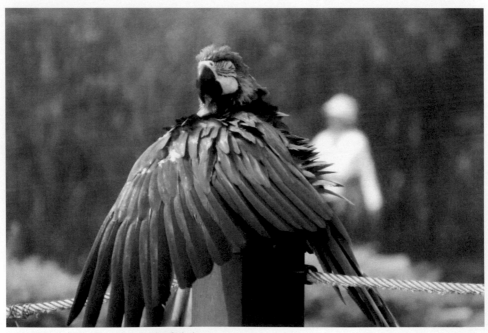

金剛鸚鵡閉著眼睛，似乎很享受噴水浴。

常有人不當餵食野生動物，引發生態失衡與人獸衝突。

藝文長廊
∨ 中山區

連通北車和雙連站的中山地下街，除了諸多商店外，禔有書店和藝文廊，可供盤桓良久。

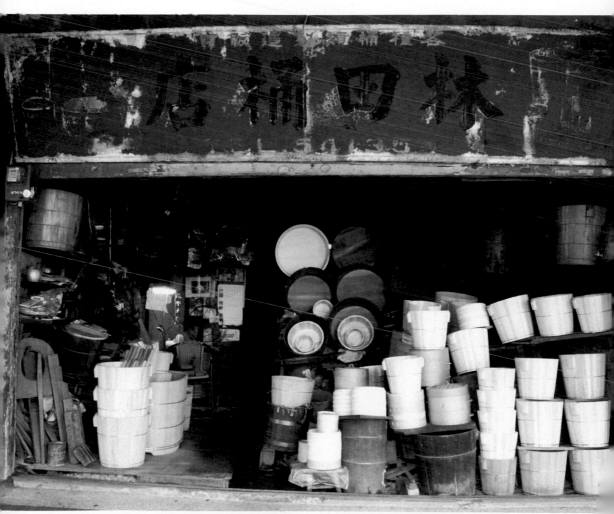

1928 年即開業的林田桶店，現今的老闆為第二代，店旁華麗的紅磚樓約莫建於 1930 年。

①	
②	③

① 商業繁盛的中山北路一帶，其實也富含人文氣息，這主要體現於用為文藝的歷史建築群，例如 1926 年落成啟用的美國駐臺北領事館，如今則是光點臺北，另有中山藏藝所、臺北當代藝術館、蔡瑞月舞蹈社、中山公民會館等等。

② 夜暮低垂後的中山區條通，頗能代表燈紅酒綠的臺北夜生活。

③ 天橋不僅讓行人得以過到馬路的另一邊，也給予他們運用不同角度來觀看城市的餘裕，而圖中的天橋已遭拆除。

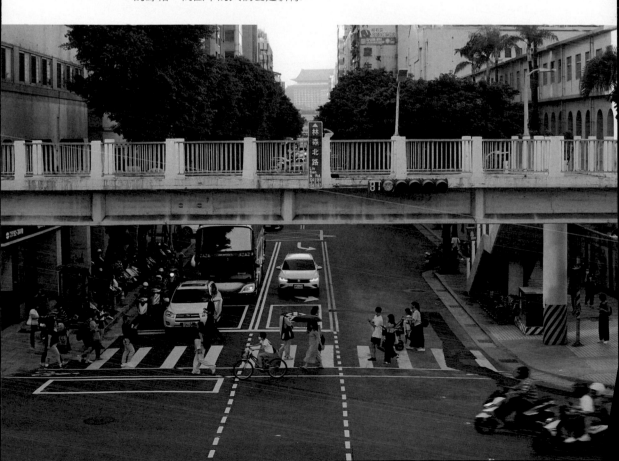

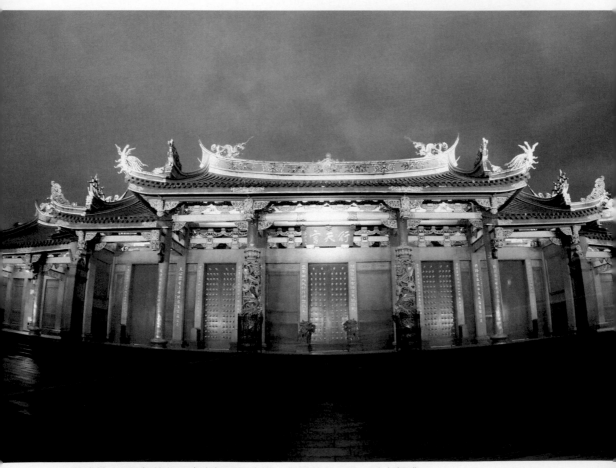

落成於 1968 年的行天宮主祀關聖帝君，俗稱恩主公廟，香火頗盛。
大雨方歇，廟埕竟無明顯積水，拍不成倒影。

花博公園曾於 2010 年成為臺北國際花卉博覽會的場地之一，2016 年又有世界設計之都的活動。

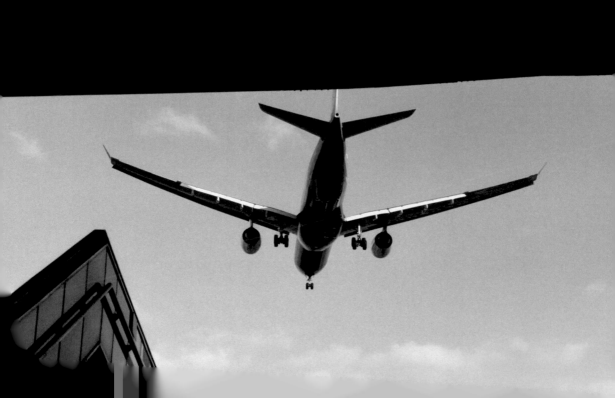

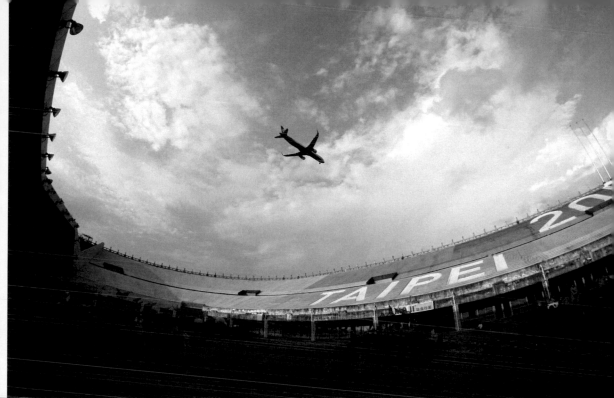

花博圓山園區平日適合觀賞機飛狗跳，氣氛悠閒。

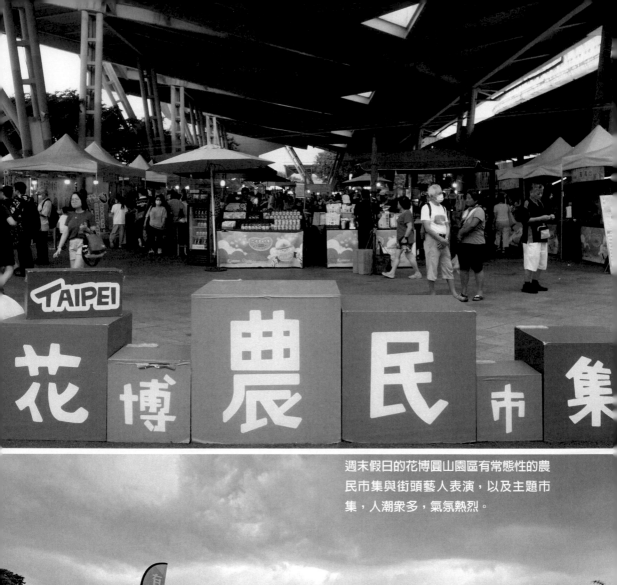

週末假日的花博圓山園區有常態性的農民市集與街頭藝人表演，以及主題市集，人潮眾多，氣氛熱烈。

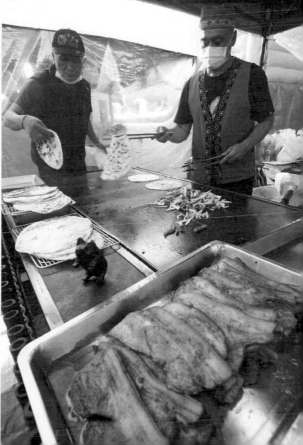

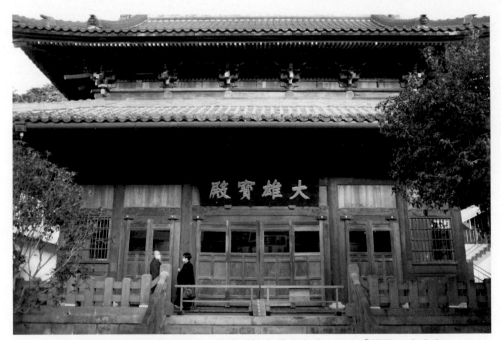

左：始建於 1900 年的臨濟護國禪寺，是臺灣諸多佛寺中唯一冠有「護國」之名者。

右：臨濟護國禪寺舊山門屋頂上的二字三星文，據說是第四任臺灣總督兒玉源太郎的家徽，
　　而此寺之建，正因該君。

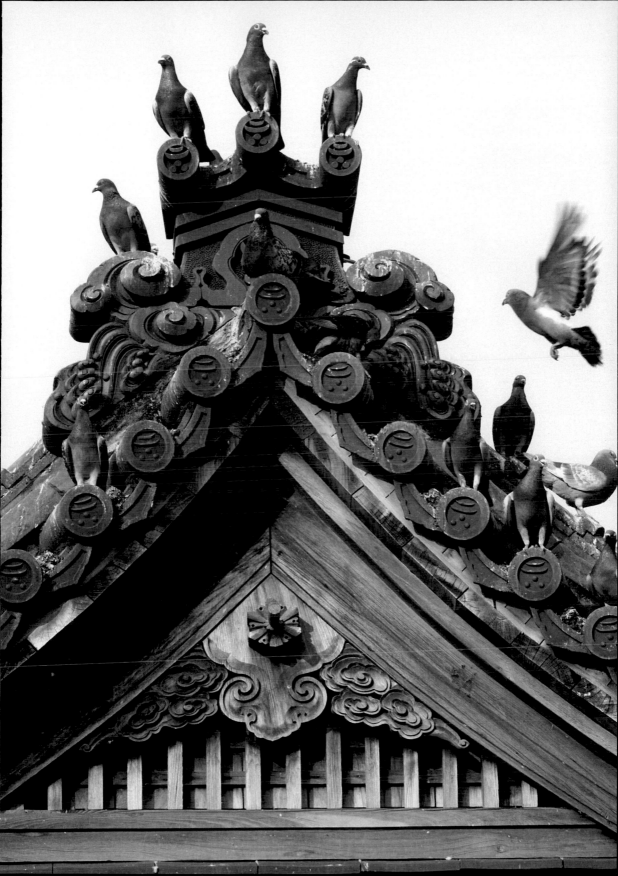

臨濟護國禪寺後山九尊佛像，屬「四國八十八所石佛」的一部分，1925 年由在臺日人引進，典故則可上溯至西元 815 年的日本遣唐使空海和尚。

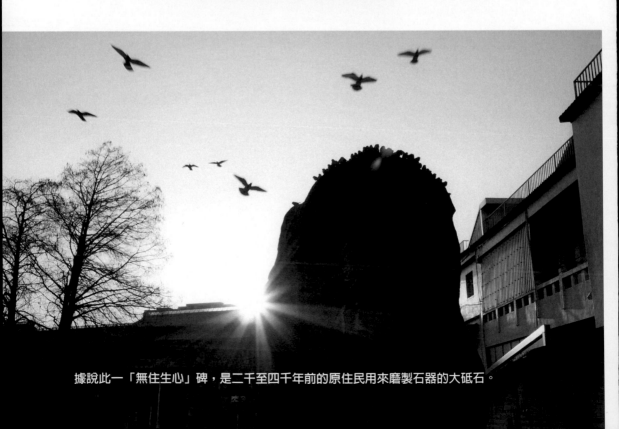

據說此一「無住生心」碑，是二千至四千年前的原住民用來磨製石器的大砥石。

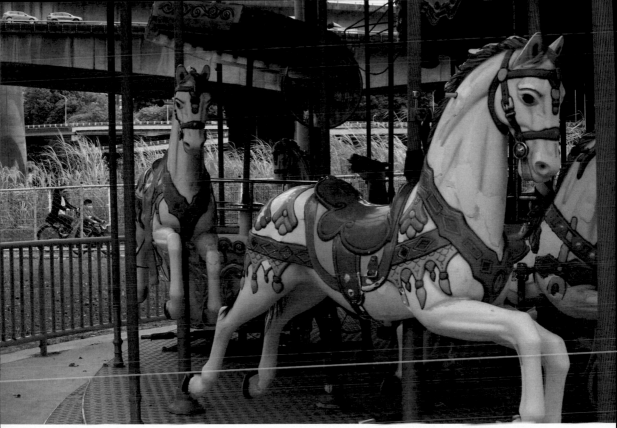

圓山舊兒童樂園給了許多老臺北人歡樂的回憶，但現在的兒童多騎鐵馬或坐車子，罕乘木馬轉圈圈。

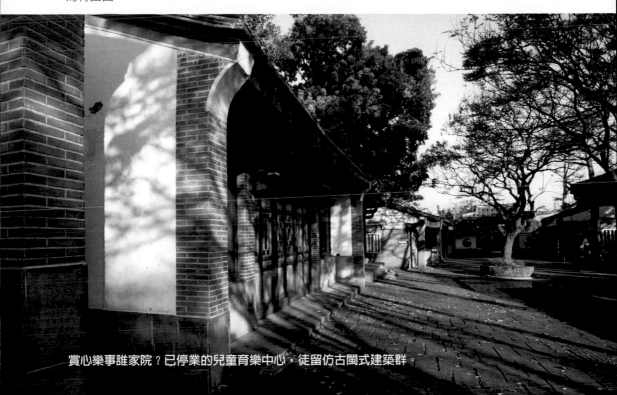

賞心樂事誰家院？已停業的兒童育樂中心，徒留仿古閩式建築群。

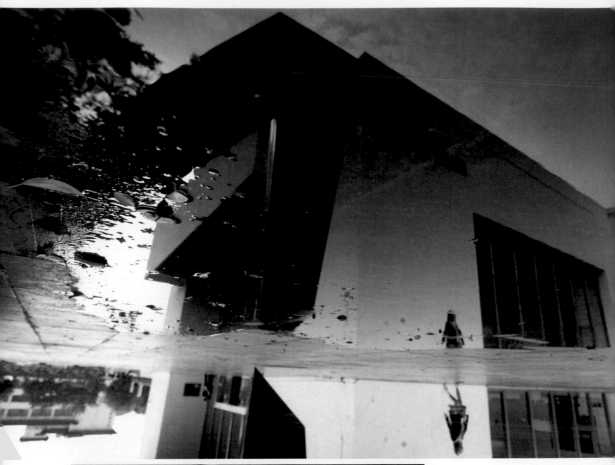

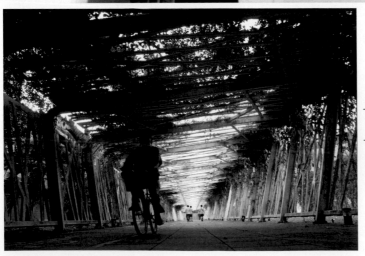

上：雨後臺北市立美術
　　館的倒影。
下：花博美術園區的花
　　之隧道在拍攝此
　　照時因施工封閉，
　　老者騎車碰壁折
　　返，三個年輕人依
　　舊勇往直前。

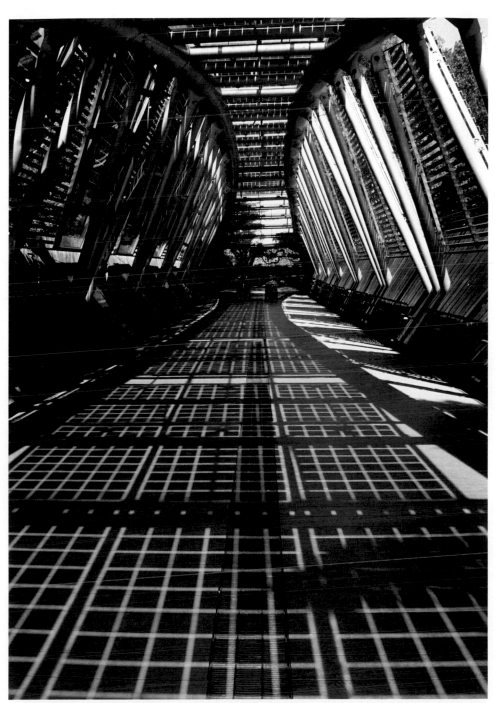

烈日下花博美術園區的太陽橋在地面上形成有趣光影。

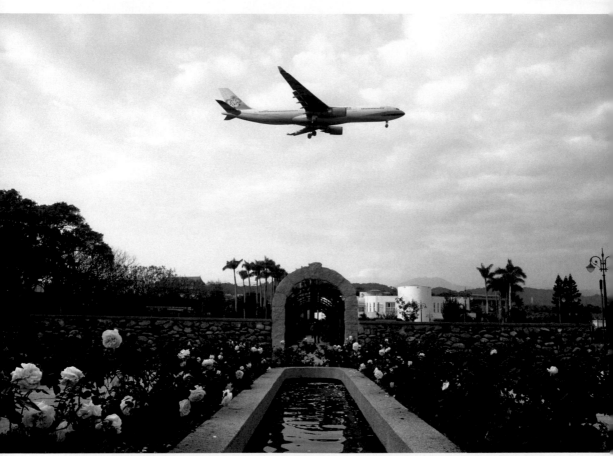

新生北路與民族東路口的臺北玫瑰園，是北臺灣最大的在地栽植玫瑰花園區，入園免費，因位於飛機航道正下方，遊客可同時欣賞機加花。

冶豔的玫瑰也可以很素雅。

新生公園設有多種兒童遊樂
設施，經常滿滿歡叫聲。

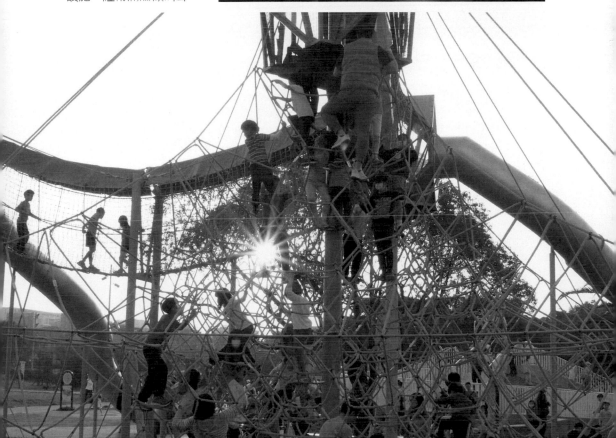

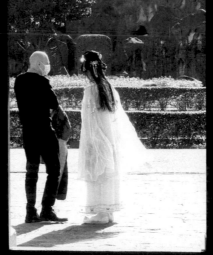

原本位於四維路一帶的林安泰古厝，初建於 1822 年，後來遷移至濱江街現址，1985 年完工，因古意盎然，常引來一些人穿古裝、扮古人。

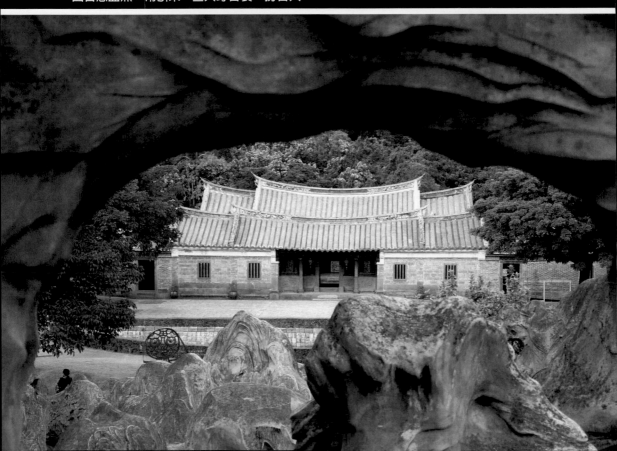

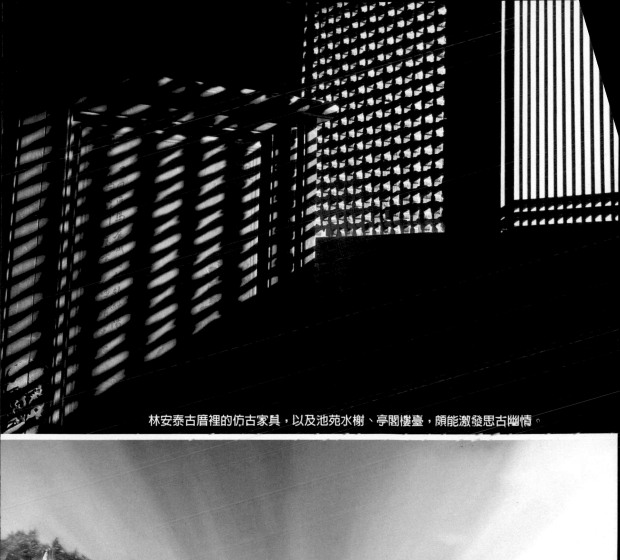

林安泰古厝裡的仿古家具，以及池苑水榭、亭閣樓臺，頗能激發思古幽情。

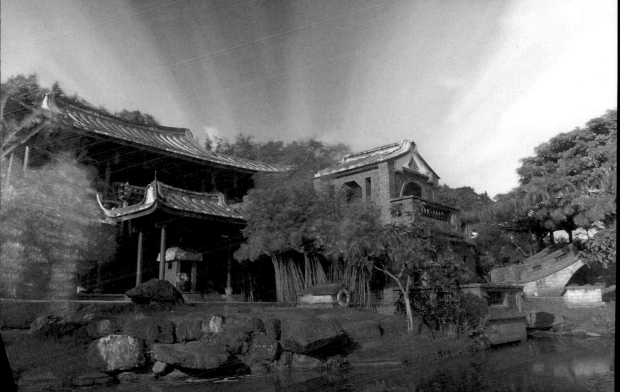

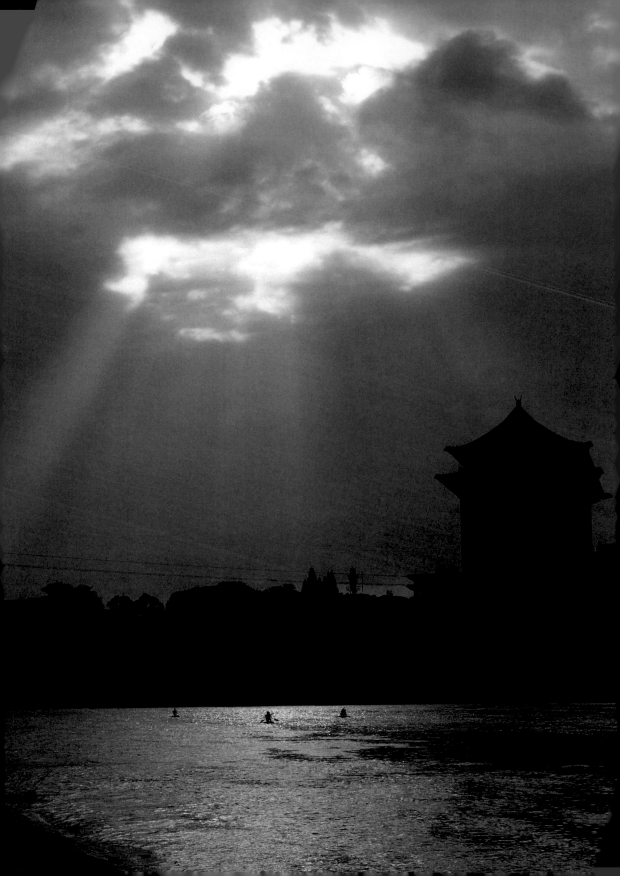

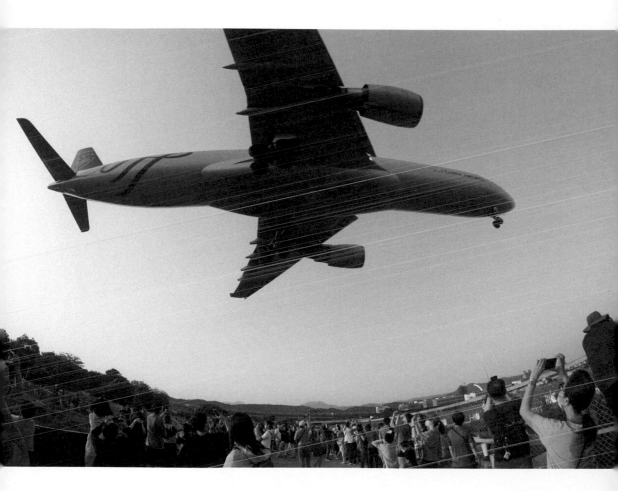

① ｜ ②　① 基隆河畔的大佳河濱公園。

②到濱江街飛機巷看飛機起降，是臺北相當獨特的城市體驗。觀機群眾聚集在跑
　　道頭附近，側拍能大致呈現出飛機離觀眾有多麼近。

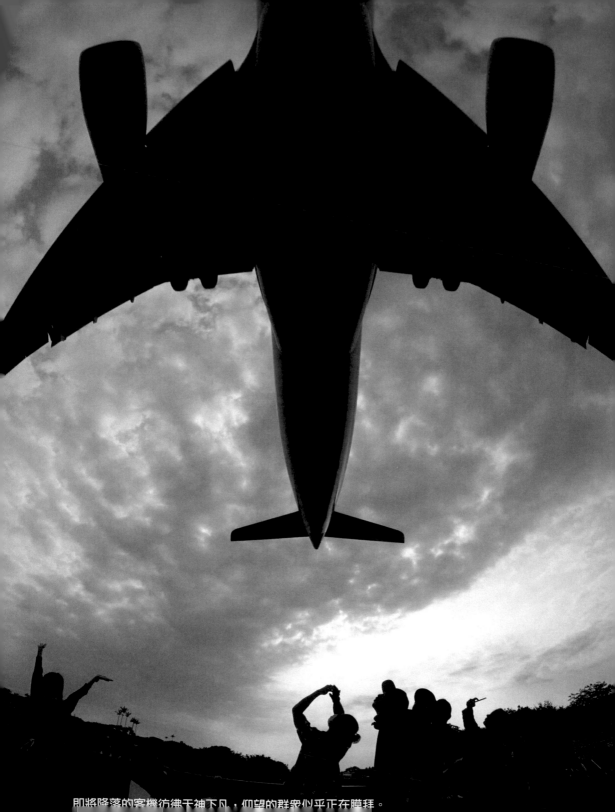

即將降落的客機彷彿天神下凡，仰望的群眾似乎正在膜拜。

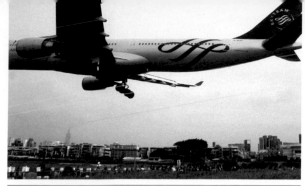

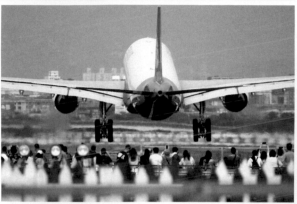

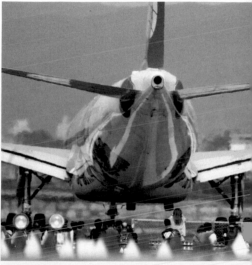

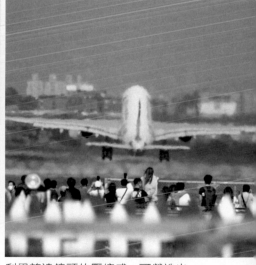

利用望遠鏡頭的壓縮感，可營造出降落飛機的輪子逼近觀眾頭頂的錯覺。要是風向對的話，除了震撼的降落畫面外，還能記錄到飛機起飛的全過程，並感受引擎強大的尾流，常有熱情觀眾向即將起飛客機的駕駛揮手致意。

劍潭一帶被視為風水寶地，1634 年有廈門來的僧人在此結庵建寺，即今劍潭古寺的前身，
其後陸續興建臺灣神社與圓山大飯店。

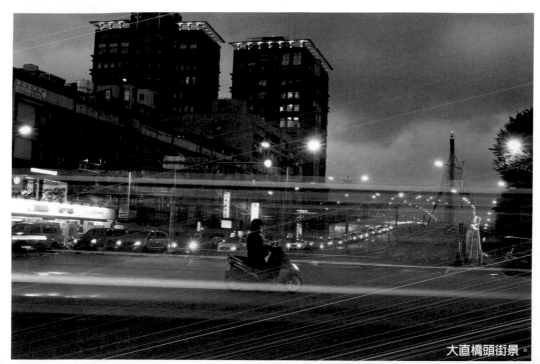

大直橋頭街景。

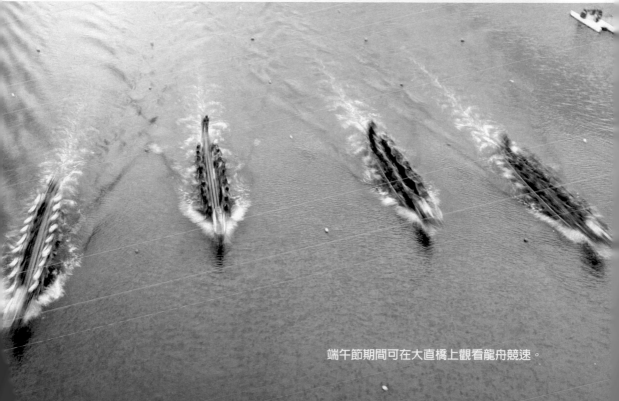

端午節期間可在大直橋上觀看龍舟競速。

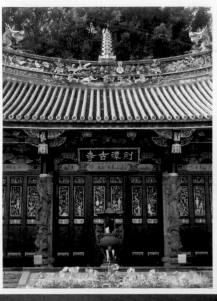

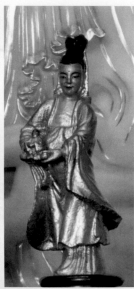

① 劍潭古寺號稱臺北最老寺廟，歷史可上溯至明崇禎年間，1937年從劍潭遷移至大直現址，規模縮小許多。

② 劍潭古寺原本主祀的是明末渡海來臺的送子觀音，後來改為泰國贈送的白玉佛陀。

③ 劍潭古寺上方的劍南蝶園鬧中取靜，擁有豐富生態，圖為別號「飛天蝦」的長喙天蛾。

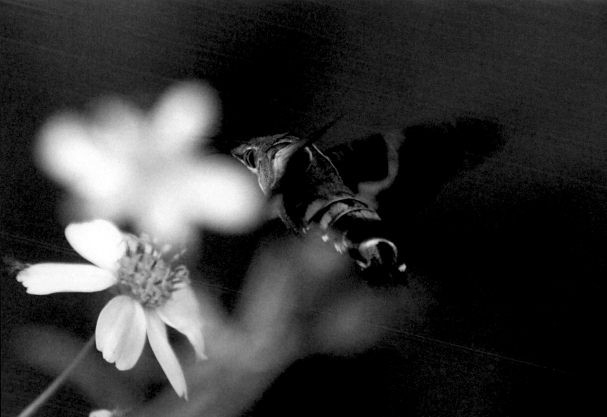

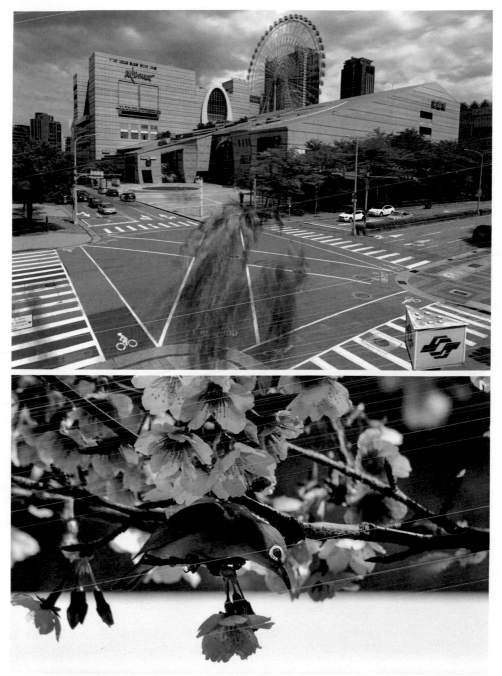

上：大直美麗華與過馬路的人流。

下：濱江國中旁植有數十株櫻花樹，成為附近居民的賞櫻祕境。

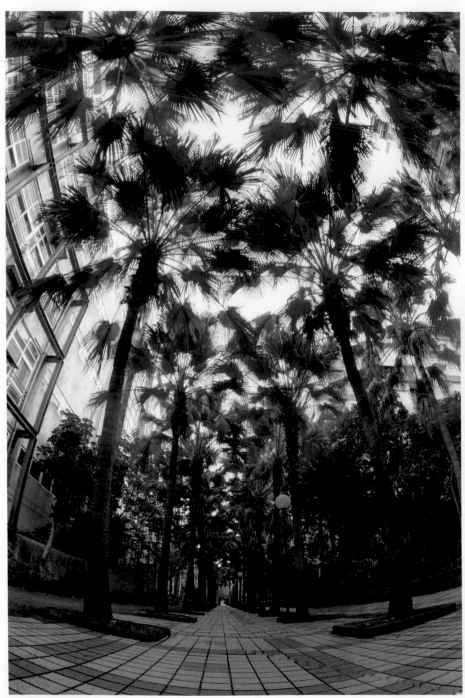

濱江國中與濱江國小旁有條長長的椰林小徑。

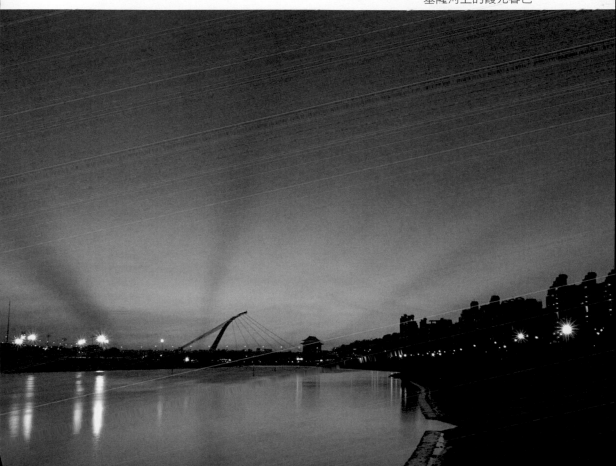

基隆河上的霞光暮色。

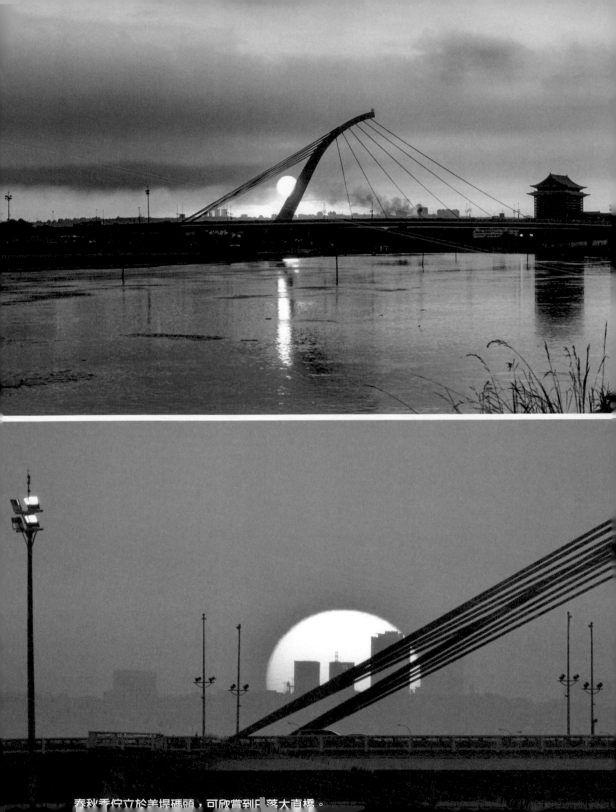

春秋季佇立於美堤碼頭，可欣賞日落大直橋。

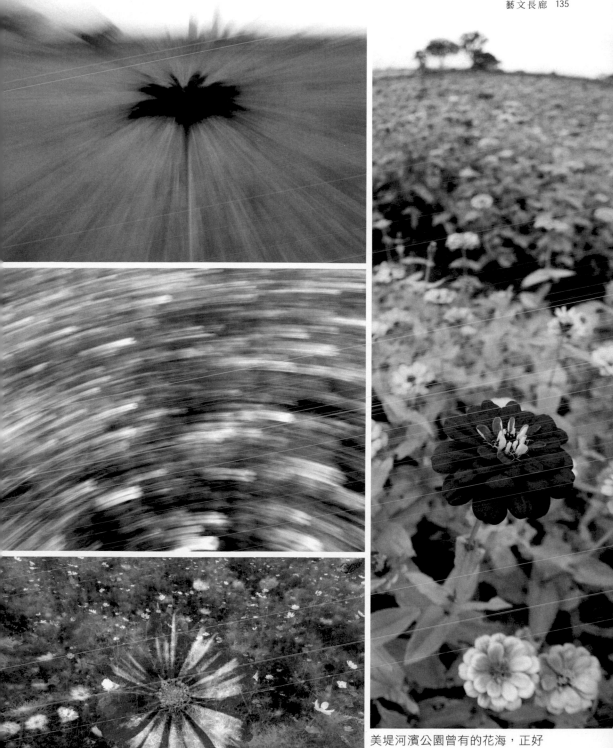

美堤河濱公園曾有的花海，正好
用來練習拍攝花卉。

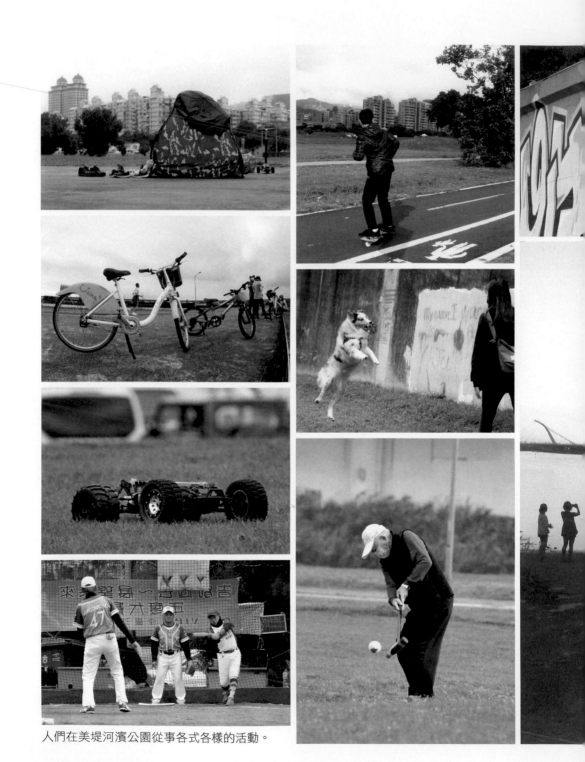

人們在美堤河濱公園從事各式各樣的活動。

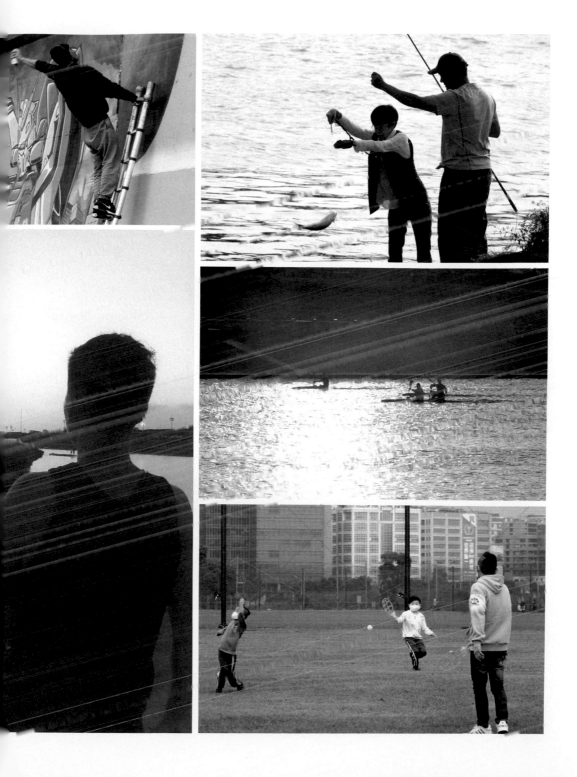

建物風貌

▼信義、松山、內湖、南港

國父紀念館的翠湖，可倒映幾乎整棟 101 大樓。

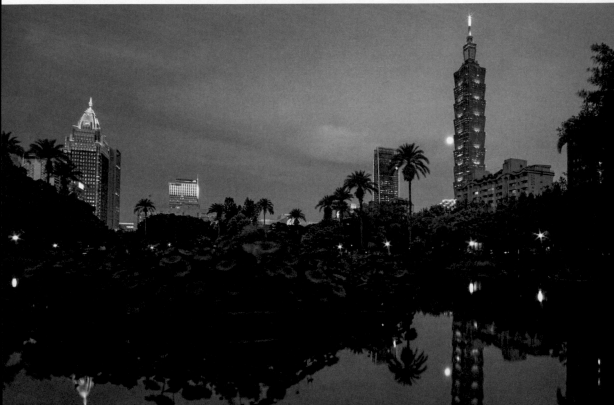

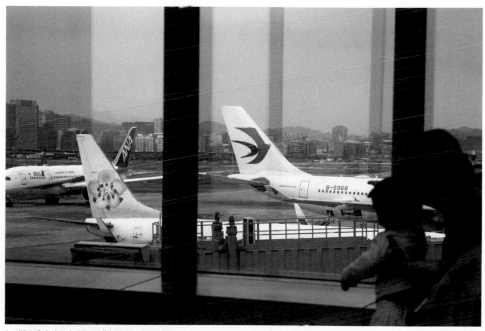

祖帶孫來松山機場觀景臺看飛機。

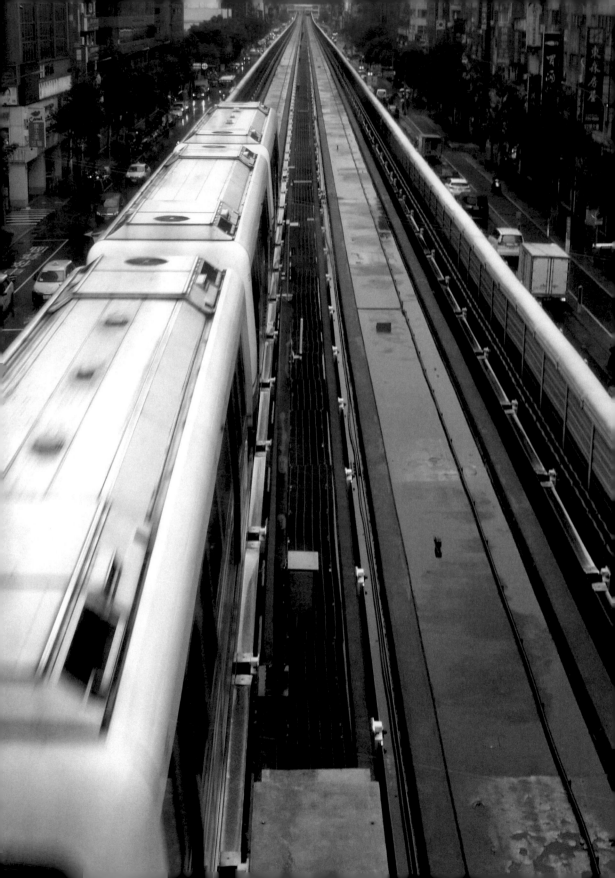

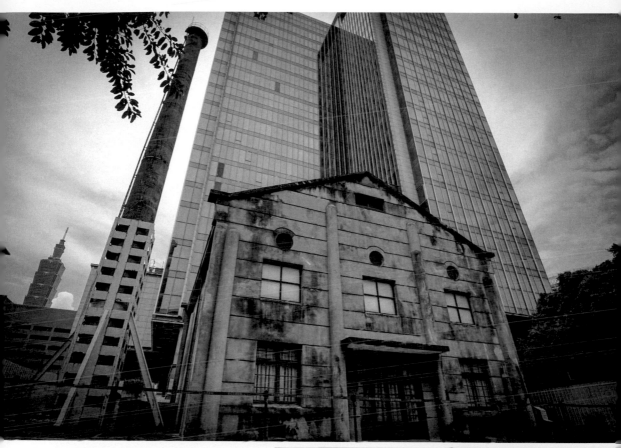

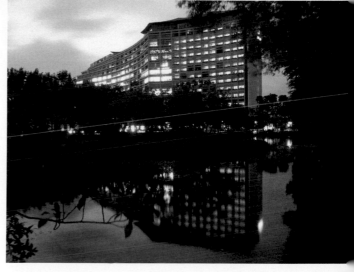

① | ②
　 | ③

① 捷運文湖線是臺灣第一條捷運線，原稱木柵線，起初只開通到中山國中站，此圖則是攝於南京復興站。

② 松山菸廠 36 公尺高的煙囪，曾是臺北最高建築地標，如今兀自矗立著，與 101 大樓相輝映，但因大巨蛋施工振動而受損。

③ 松山文創園區誠品生活館。

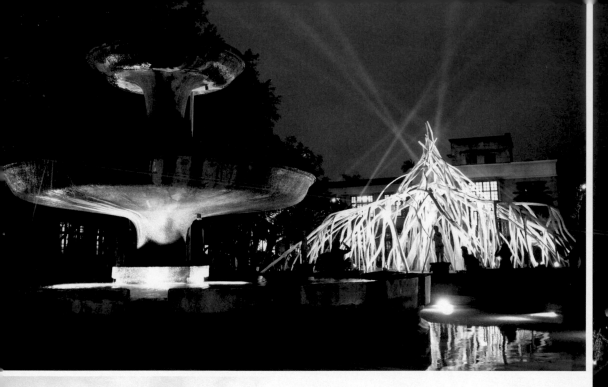

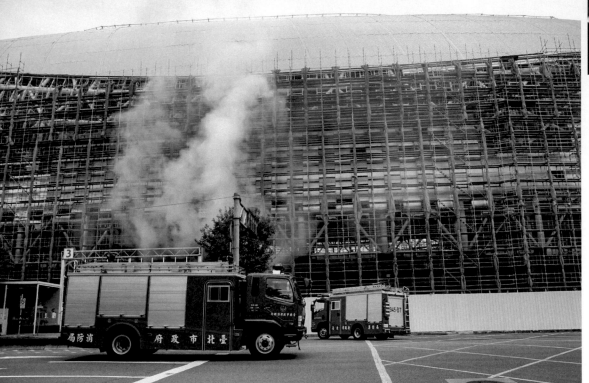

上：松山菸廠內巴洛克風格的花園名為晚香園，是從員工球場改造而成的。

下：煙燻大巨蛋。

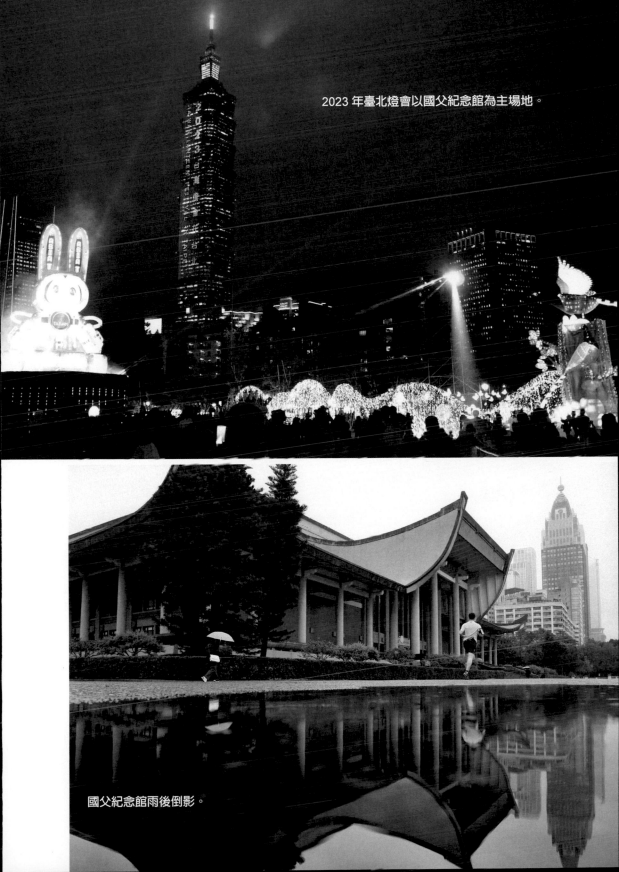

2023 年臺北燈會以國父紀念館為主場地。

國父紀念館雨後倒影。

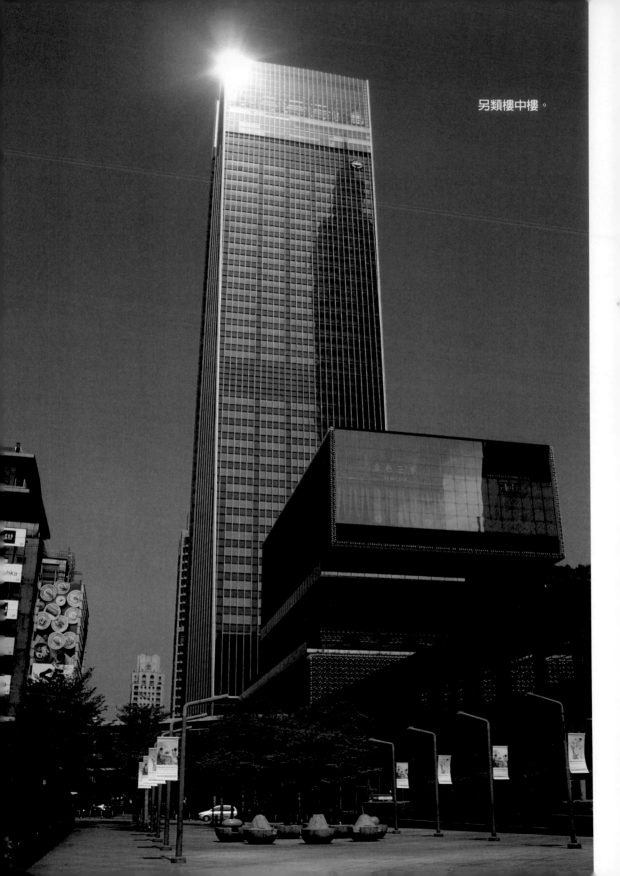

另類樓中樓。

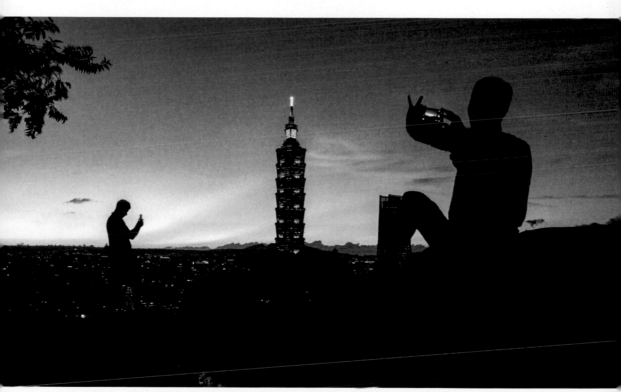

向晚時分，不少年輕人會爬上象山六巨石以拍攝 101 大樓。

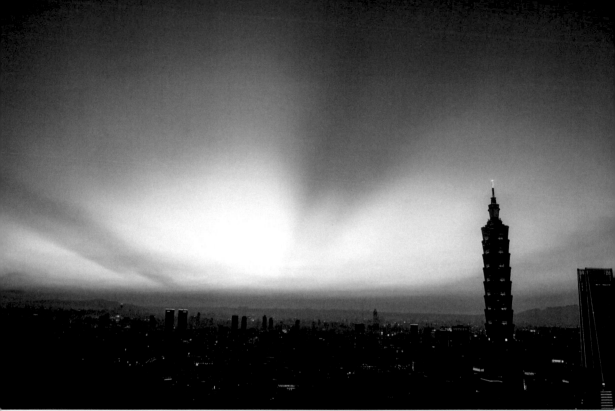

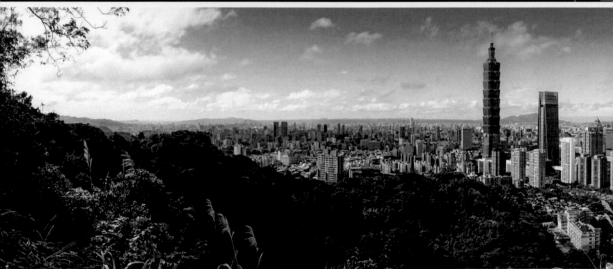

① 在象山超然亭所拍攝到的漫天霞光。
② 象山攝影平臺頗適合觀看臺北華燈初上景象。
③ 夏秋兩季，象山頂上的超然亭是欣賞日落與夜景的勝地。
④ 行人、小店、老宅、街燈，與矗立於窄巷尾的101大樓，共同營造出突兀的美感。

①	②
③	④

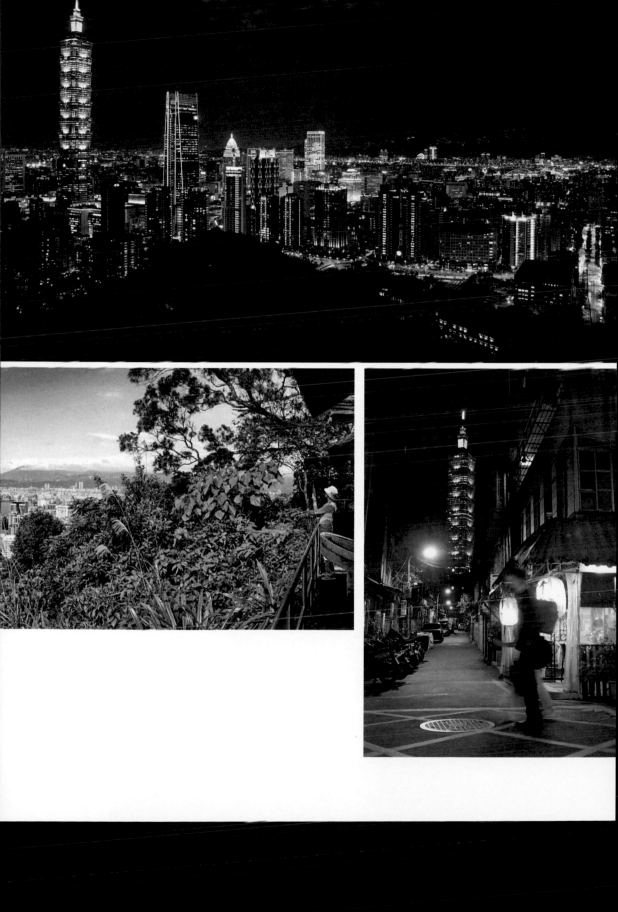

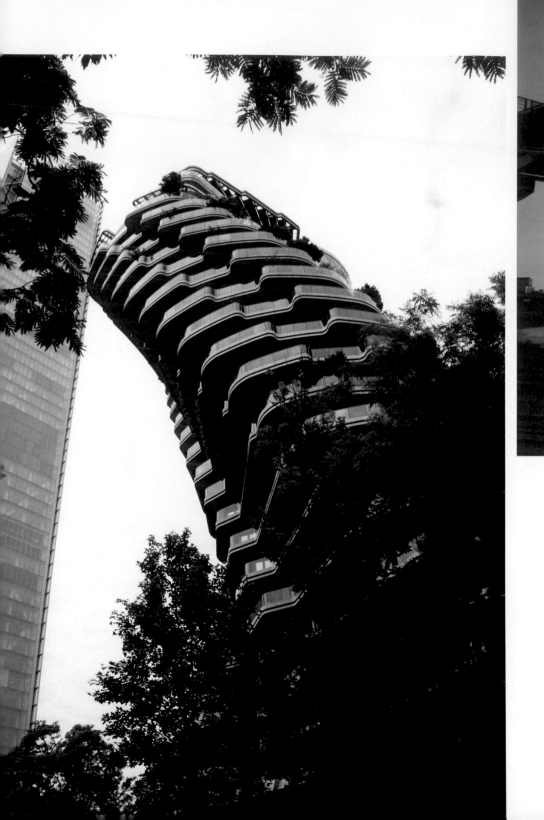

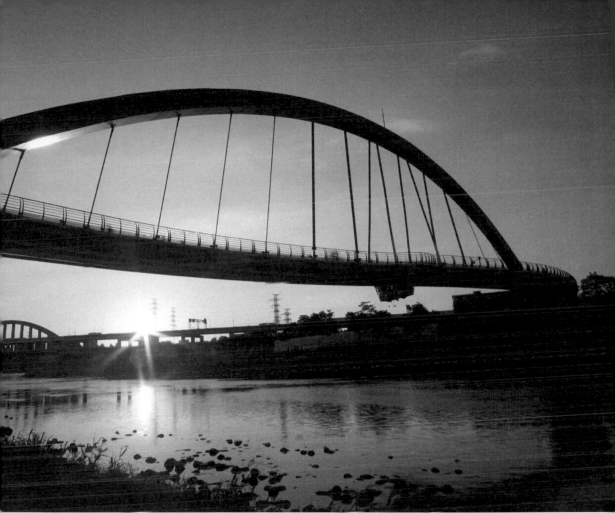

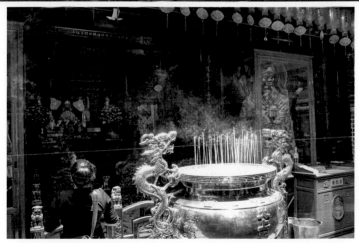

① 從某個角度看，造型奇特的陶朱隱園似與另棟大樓相倚恃。

① | ② 日落彩虹橋。
 | ③ 香火鼎盛的松山慈祐宮。

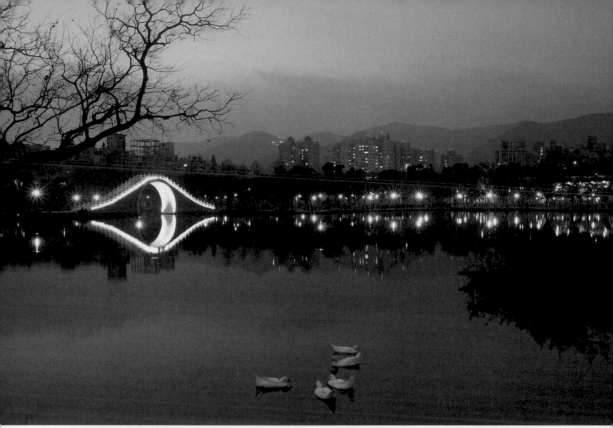

大湖舊名十四份陂，是座半天然半人工的埤塘，湖泊面積近 9.2 公頃，為現今臺北市最大湖泊，別名白鷺湖，景色秀麗，捷運可達，是休閒遊憩的好去處。

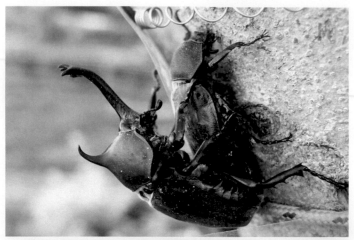

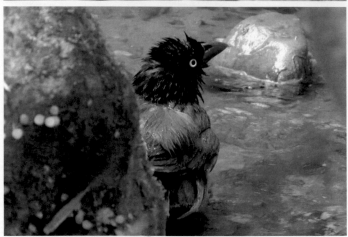

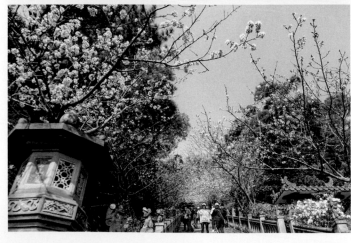

上：大溝溪親水公園入口
　　處的光臘樹上，盛夏
　　時公獨角仙趁母獨角
　　仙進食時與之交配。
中：臺北市鳥藍鵲在圓覺
　　瀑布旁洗浴。
下：碧山巖櫻花隧道。

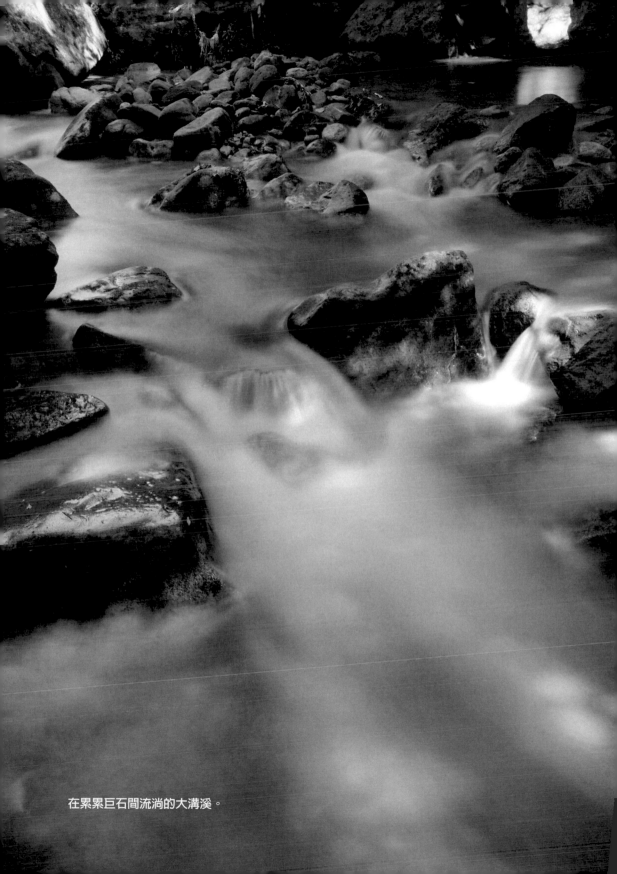

在累累巨石間流淌的大溝溪。

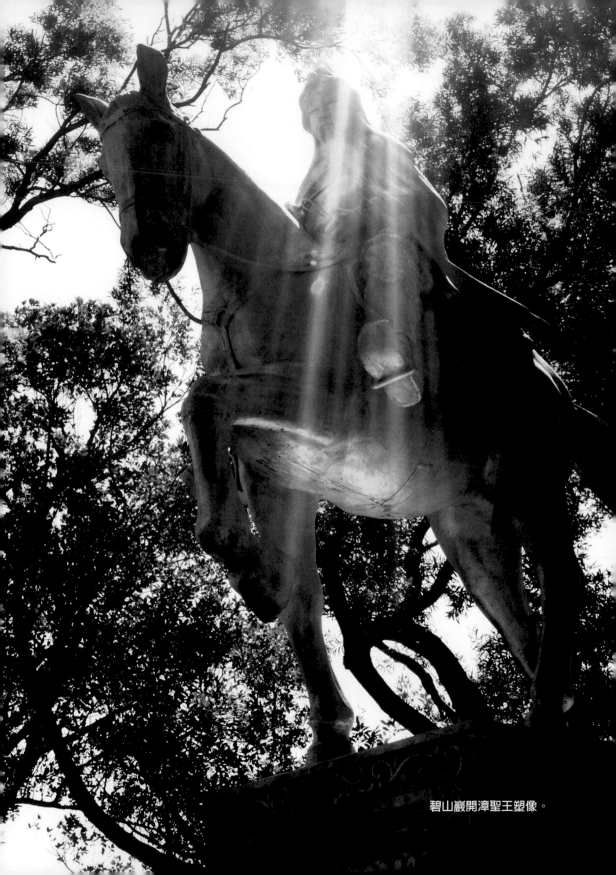
碧山巖開漳聖王塑像。

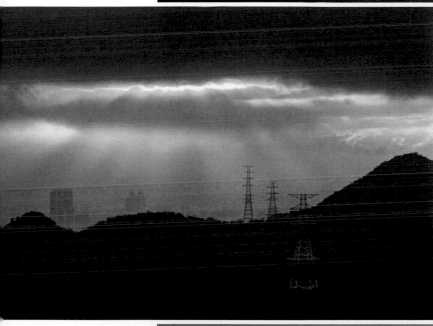

碧山巖廟埕所見晨、
昏、夜景。

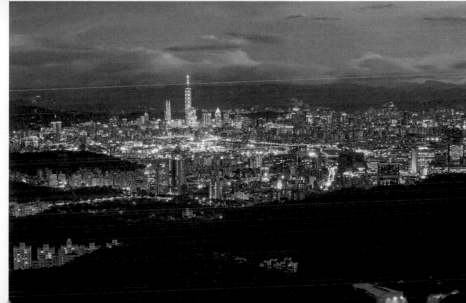

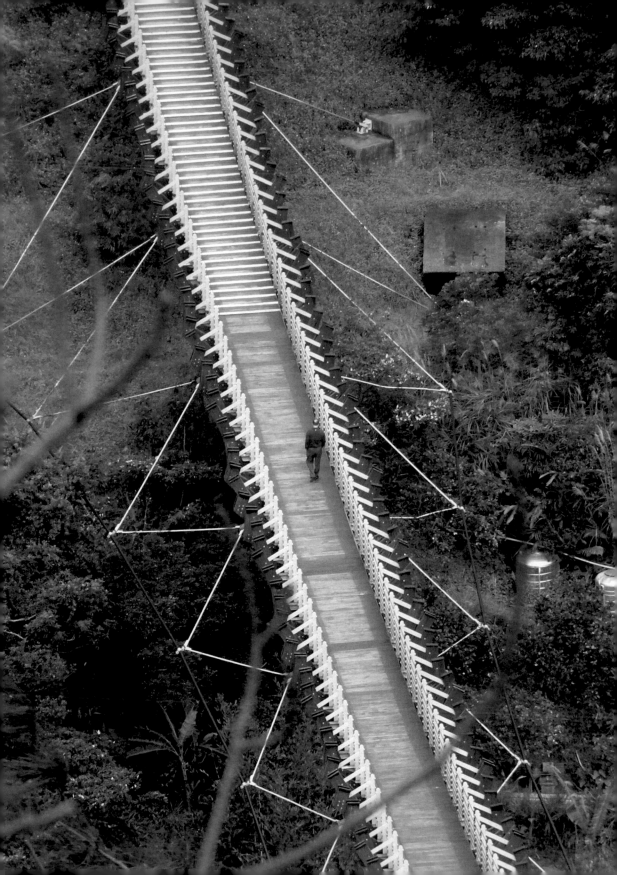

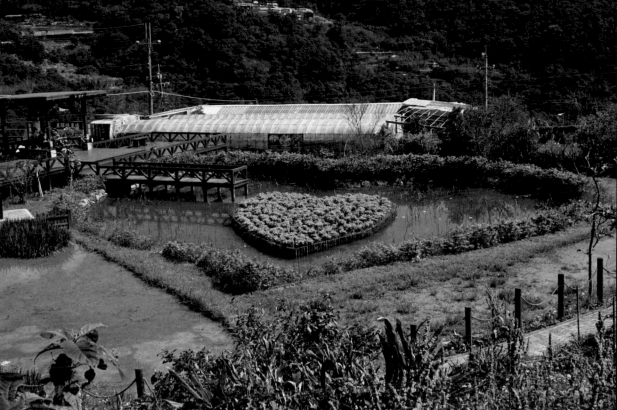

① 白石湖吊橋形如紫龍，是臺北市第一座大跨距吊橋，冬日裡男子踽踽獨行其上。

② 白石湖的同心池與永結亭，寓意「永結同心」。

③ 白石湖夏季栽種的鐵炮百合。

①

② ③

東湖樂活公園夜櫻常吸引攝影師前來取景。

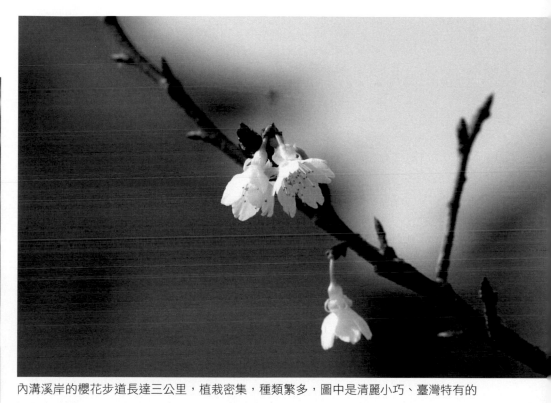

內溝溪岸的櫻花步道長達三公里，植栽密集，種類繁多，圖中是清麗小巧、臺灣特有的
福爾摩沙櫻。

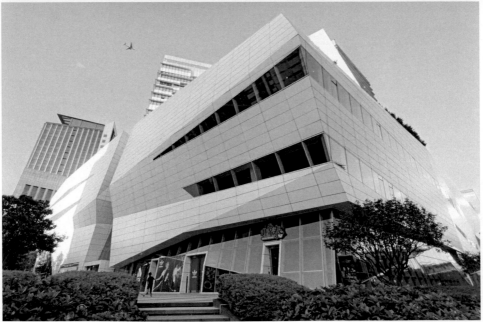

近年來南港多了不少特色建築,包括臺北流行音樂中心。

壯麗山河 ∨ 東北角

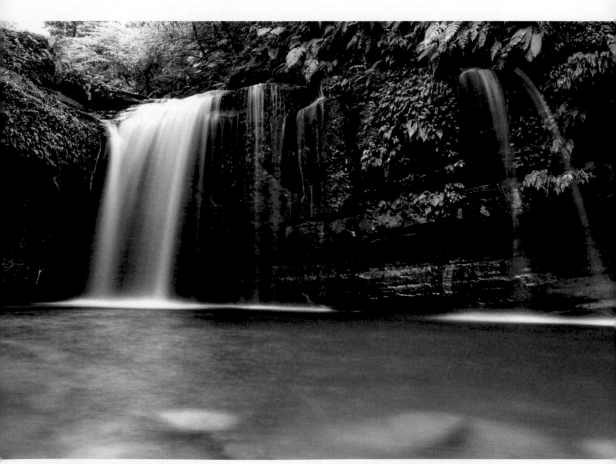

臺灣多山多雨多瀑布，圖為臺鐵平溪線望古車站附近的望古瀑布群中最大的一座。

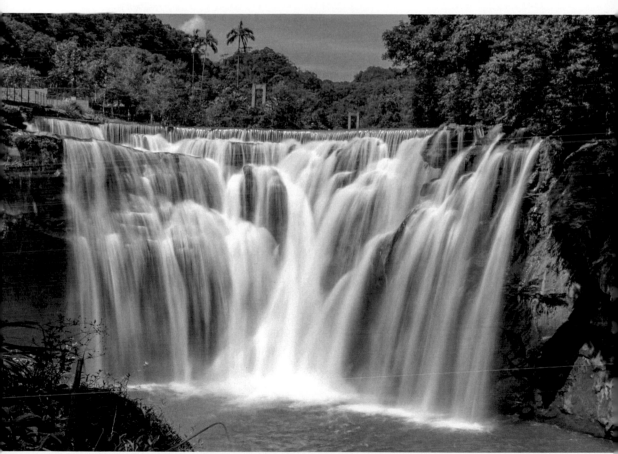

十分瀑布是臺灣最大簾幕式瀑布，大雨過後，水勢浩盛。

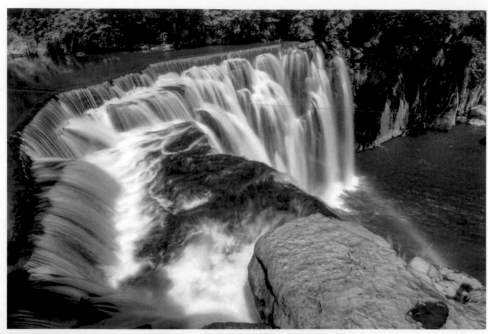

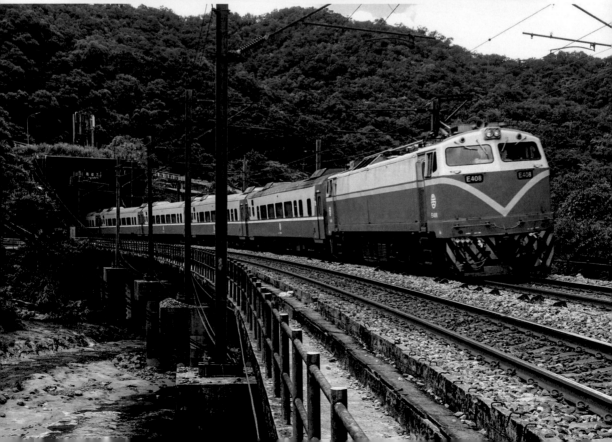

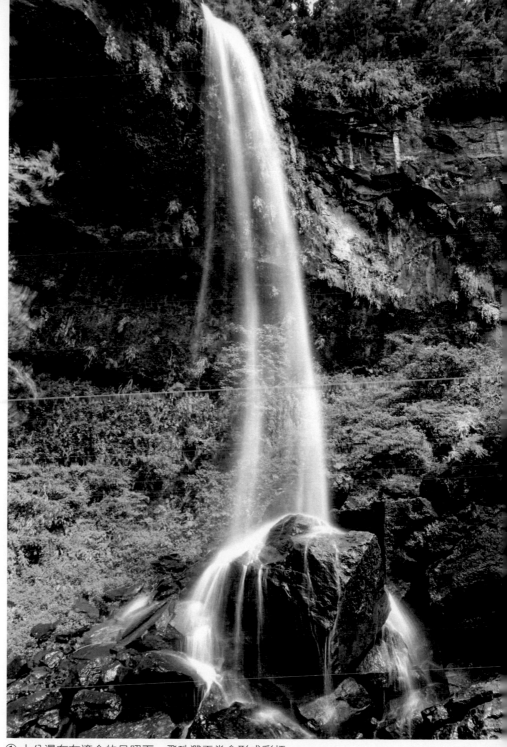

① 十分瀑布在適合的日照下，飛珠濺玉常會形成彩虹。

② 臺鐵平溪線與宜蘭線在三貂嶺車站附近分道揚鑣，而全臺的火車站中，三貂嶺
　站是唯一沒有公路可直達者。

③ 三貂嶺附近也有瀑布群，此為摩天瀑布。

①
②｜③

① 別號「長尾山娘」的藍鵲乃臺灣特有種，近年來不難發現其美麗身影。

① | ②
② 很有個性、不理睬喧囂人流的猴硐睡貓。

③
③ 野柳地質奇景，千奇百怪的蕈狀石。

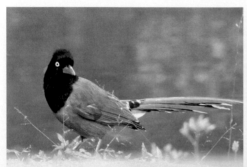
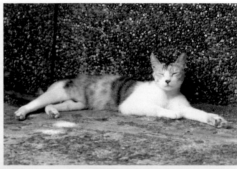

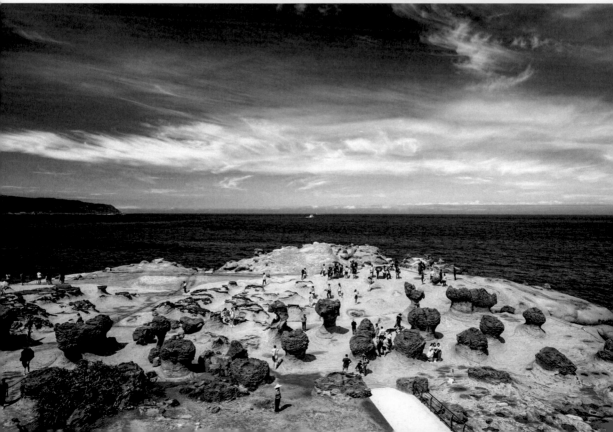

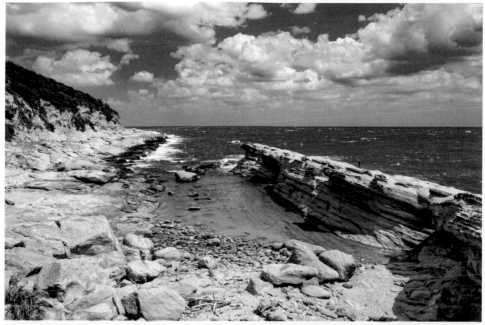

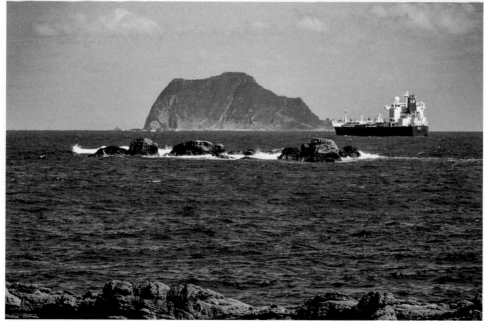

上：野柳海岸線與天上浮雲爭奇鬥豔，互競雄長。

下：常被遊客誤認為龜山島的基隆嶼。

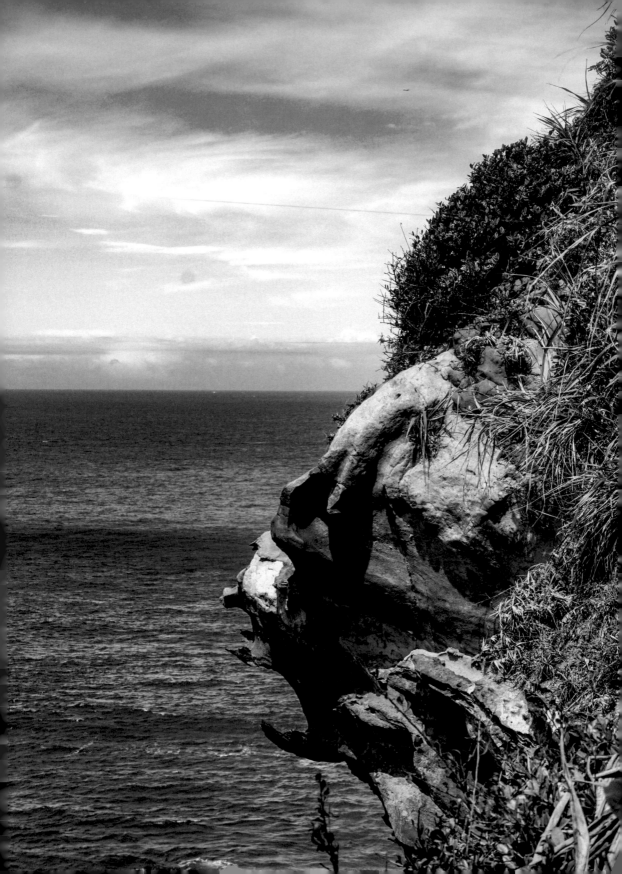

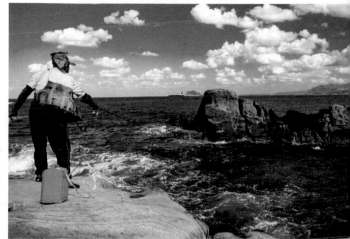

①|②
　｜③

① 突出於山壁的岩石，彷彿咧開大嘴
　 的雄獅側面，雜草適為鬃毛，著實
　 唯妙唯肖。
② 萬里駱駝峰旁的釣客。
③ 萬里駱駝峰前的浪濤。

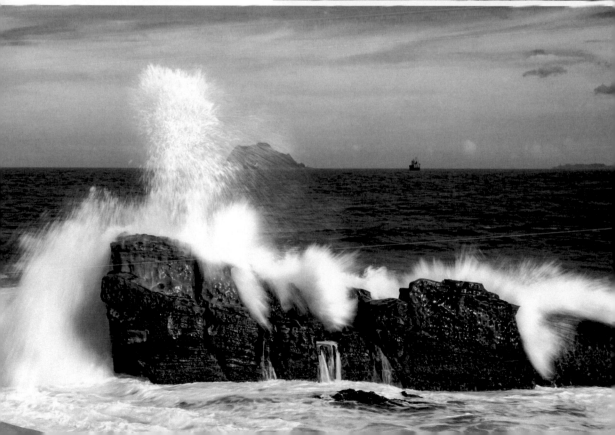

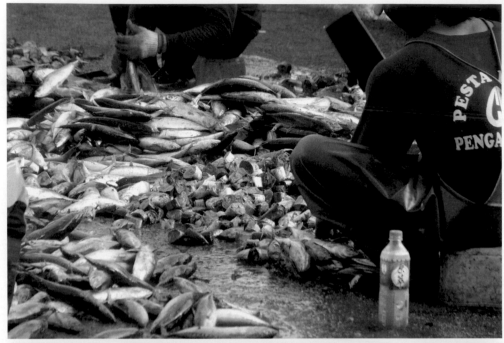

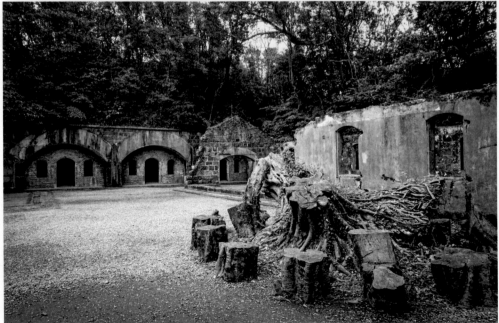

上：龜吼漁港漁工處理漁貨。

下：國定古蹟大武崙砲臺，此為營舍區。

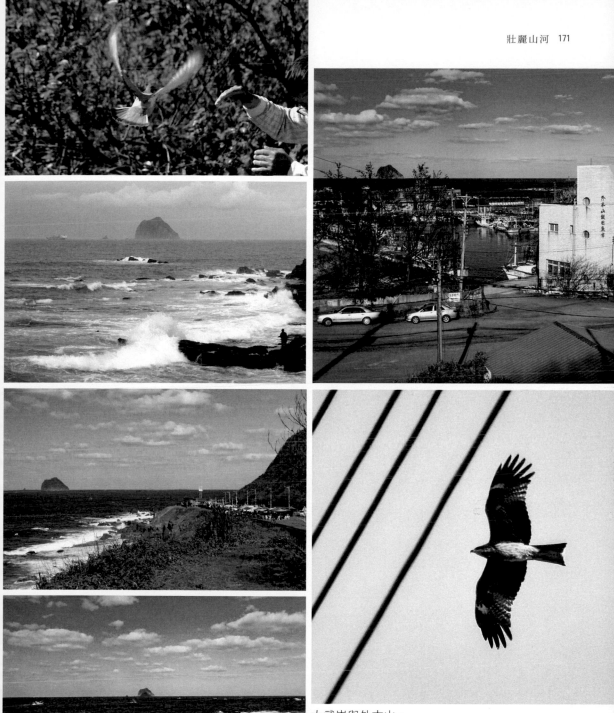

大武崙與外木山。

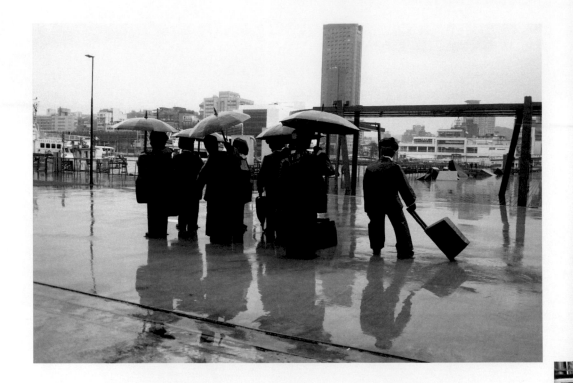

① 基隆港國門廣場的朱銘雕塑呈現雨都意象，下雨更加應景。

①
② 基隆港海洋廣場，冬雨中行人稀少。
③

② 基隆港海洋廣場，冬雨中行人稀少。

③ 大船入港囉！5 萬多噸的麗星郵輪和 16.7 萬噸的海洋讚禮號。

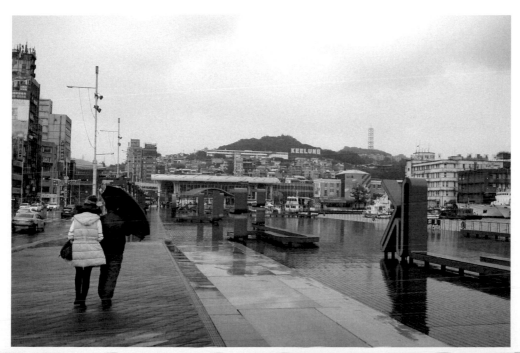

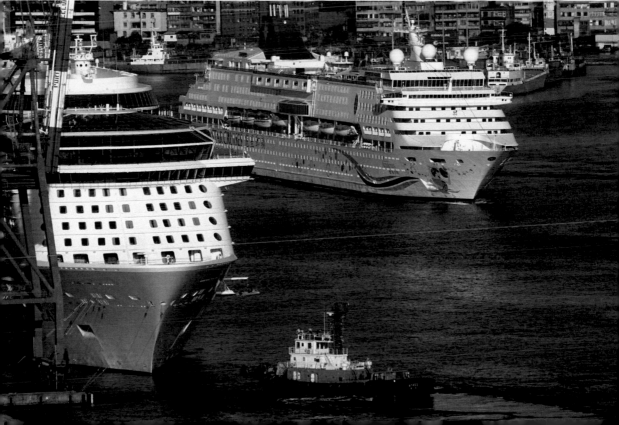

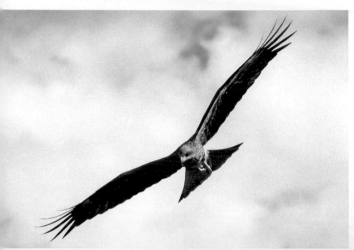

①
②
③

① 基隆港常有基隆市鳥黑鳶前來覓食。
② 麗星郵輪夜泊基隆港。
③ 基隆細雨小巷，巷尾是基隆醫院。

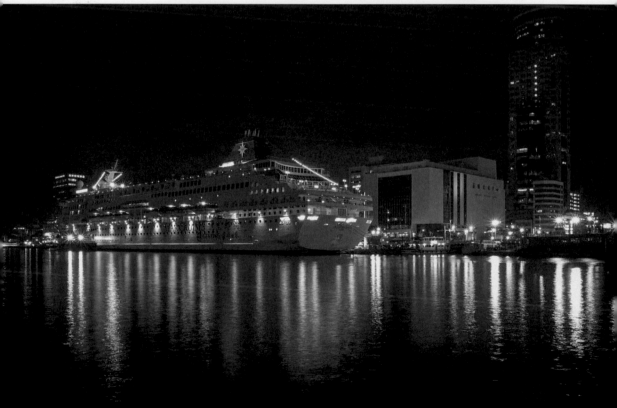

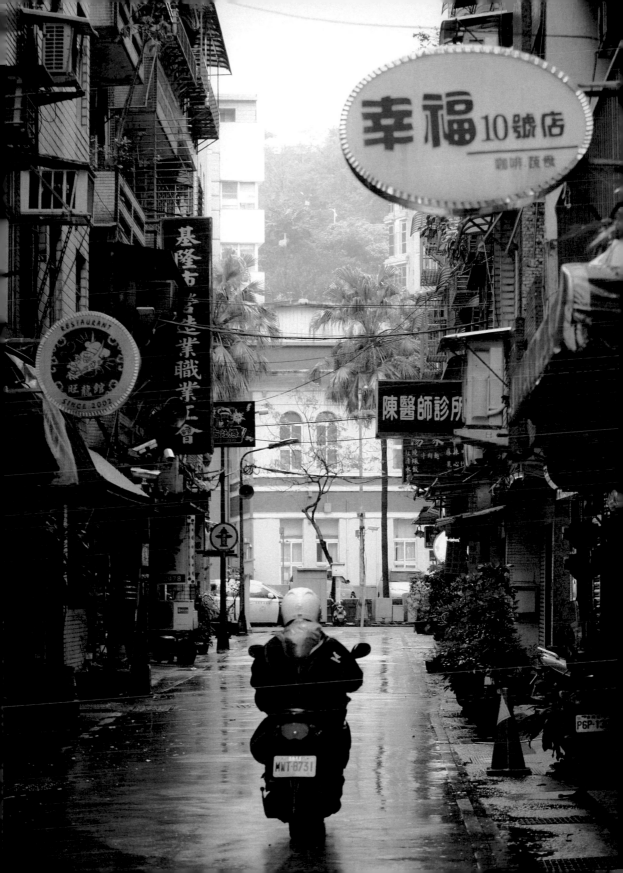

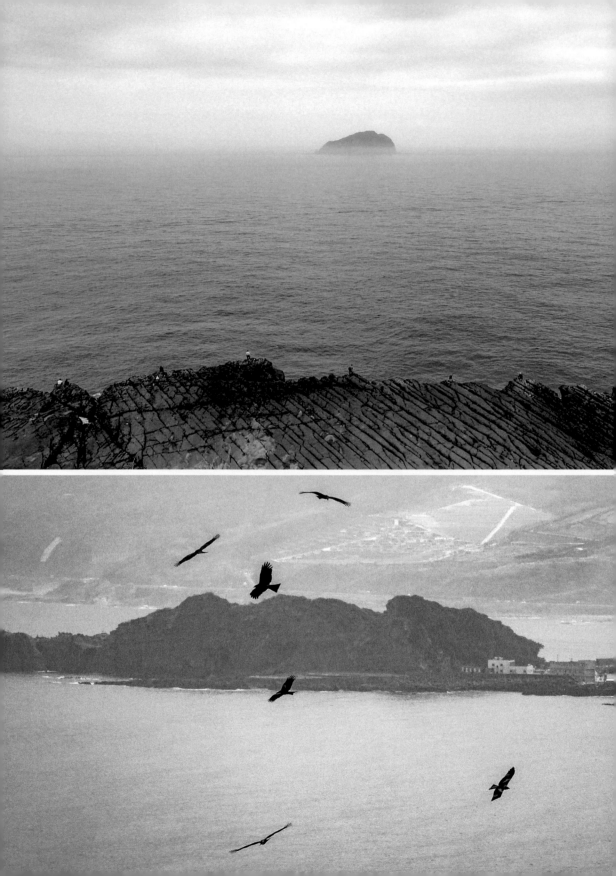

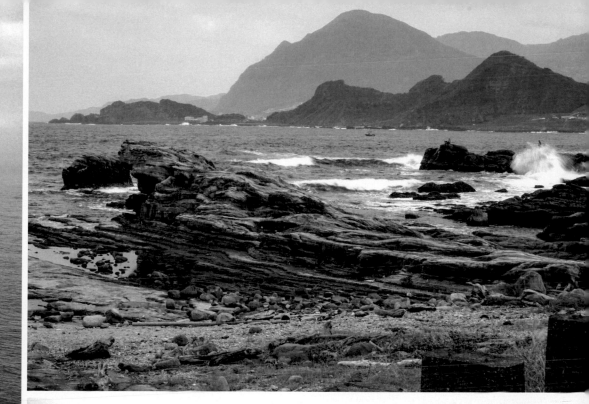

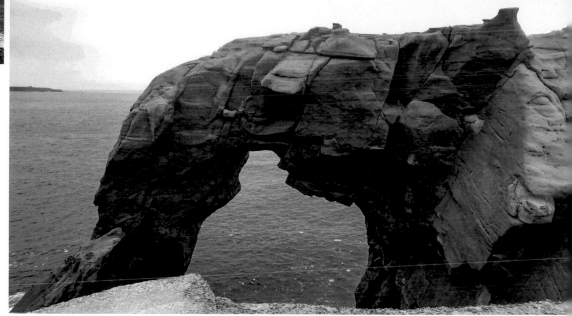

① 望幽谷,亦名忘憂谷。

② 潮境公園上空黑鳶成群嬉戲。

①	③
②	④

③ 八斗子車站附近一塊礁石被戲稱為「蟾蜍覆蚊」,因形似張嘴要吃蚊子的蟾蜍。

④ 酷似象頭的象鼻岩。

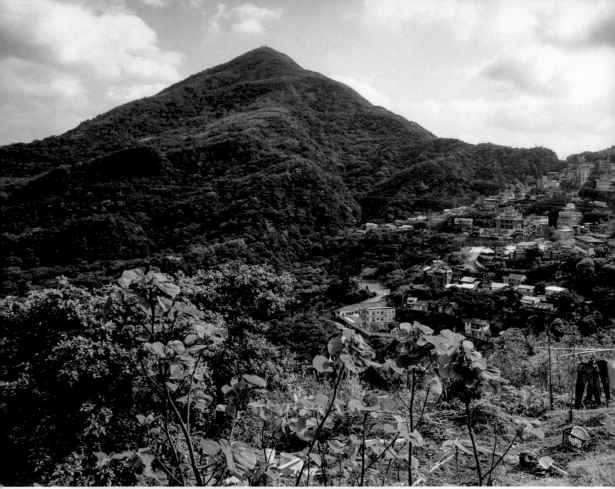

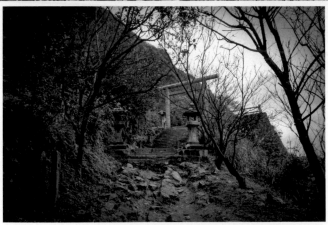

① 在頌德公園附近眺望基隆山與其下的九份山城。

② 1898 年始建、1937 年落成的金瓜石黃金神社，是臺灣首座具備完整神道信仰空間的神社。

③ 不像高度商業化的九份，金瓜石仍保有山城小鎮的樸素幽靜。

④ 遊客湧至前的九份豎崎路，展現出難得的空寂靜謐。

①	③
②	④

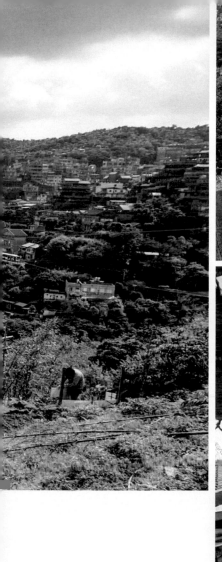

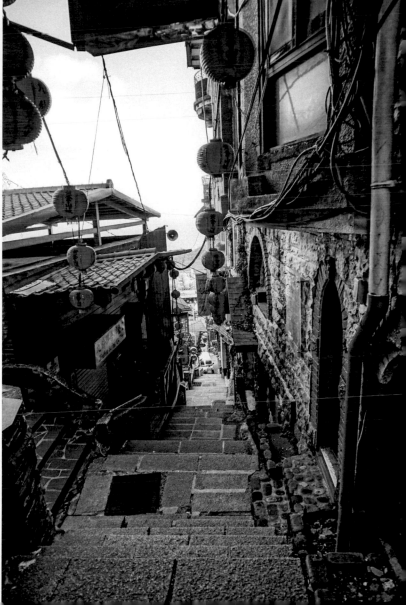

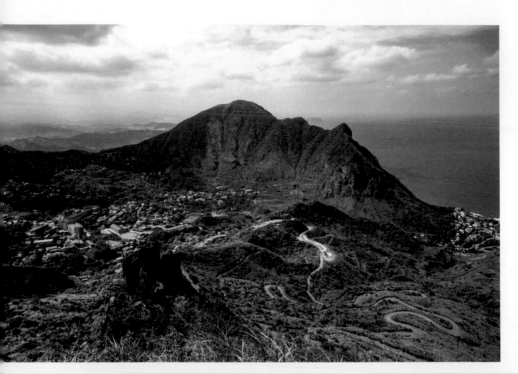

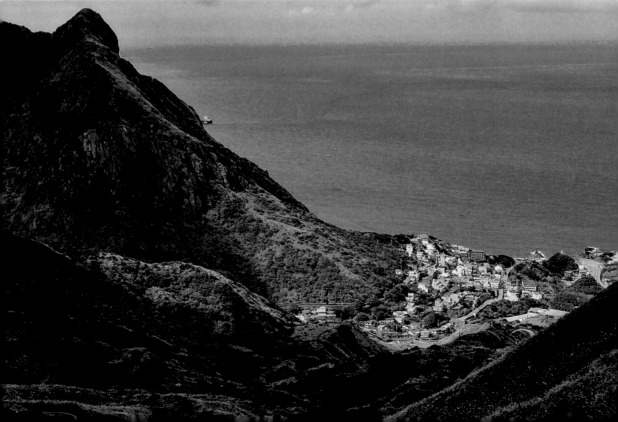

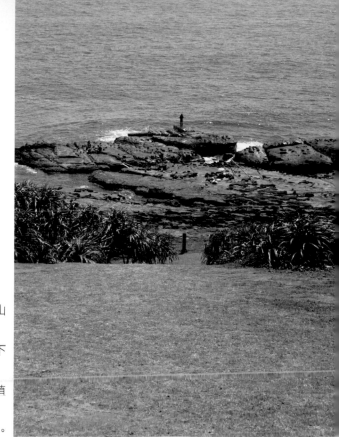

|①|③|
|②|④|

① 從無耳茶壺山上望向俗稱大肚美人山的基隆山。

② 基隆山東峰就像頭大金剛，守護其下的水湳洞聚落。

③ 大海與草地，釣客與石碑，礁岩與植物，形成有趣的對稱。

④ 鼻頭角的海岸也有豆腐般的海蝕地形。

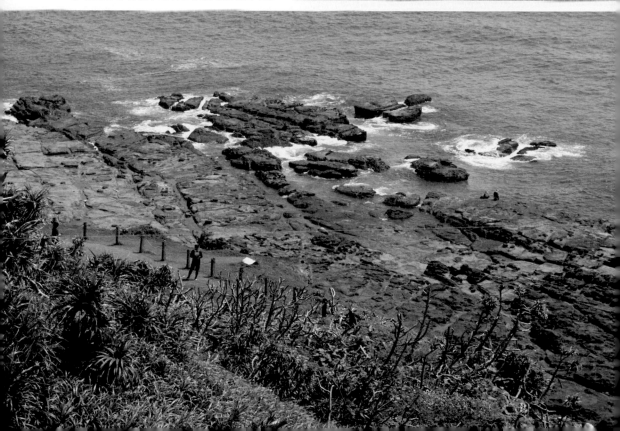

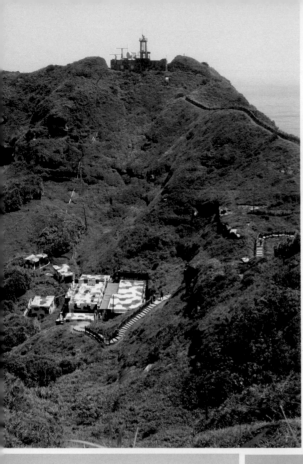

鼻頭角步道親山臨海，位於鼻頭國小與鼻頭漁港之間，長度不長、難度不高，是相當熱門的健行路線。

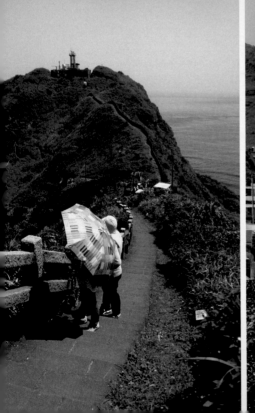

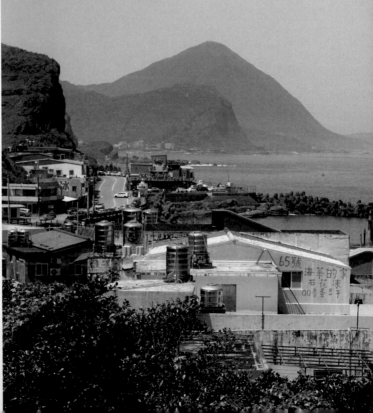

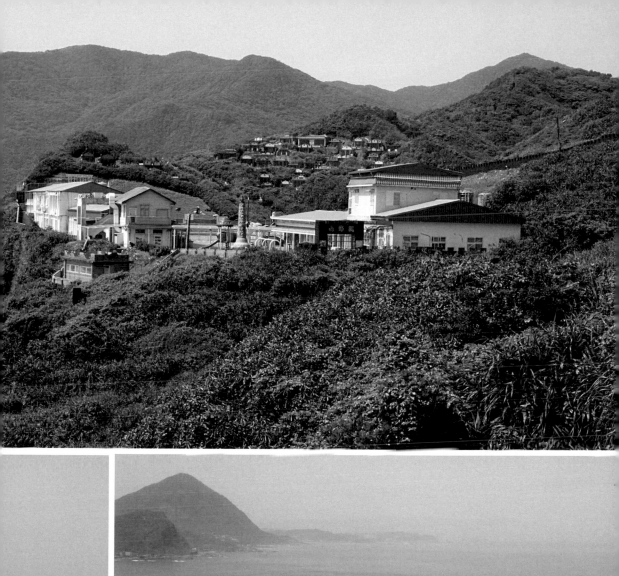
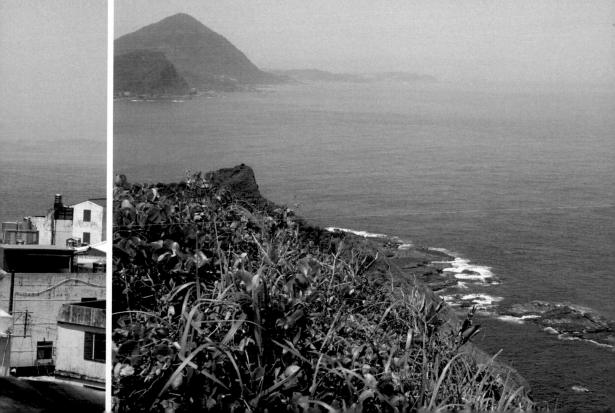

① ① 位於草嶺古道入口處的遠望坑親水公園。
② ② 草嶺古道「雄鎮蠻煙」碑，字為臺灣鎮總兵劉明燈書於 1867 年。
③ ③ 劉明燈還題了兩塊虎字碑，據說草嶺這塊為母虎，坪林的則是公虎。

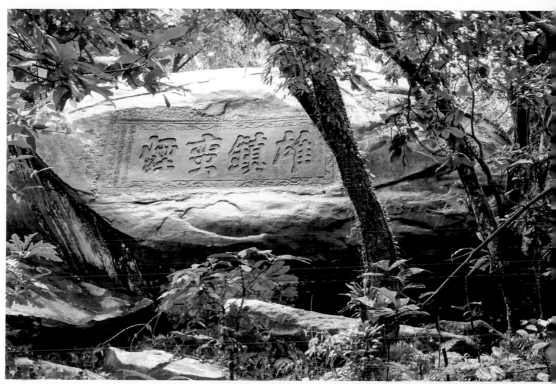

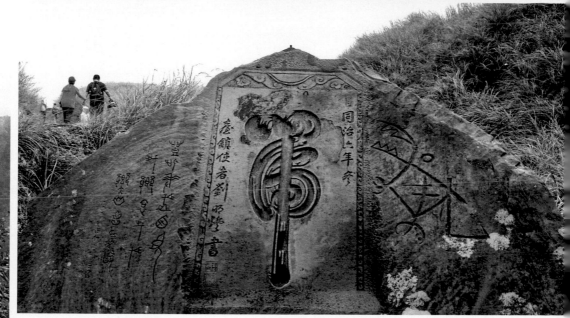

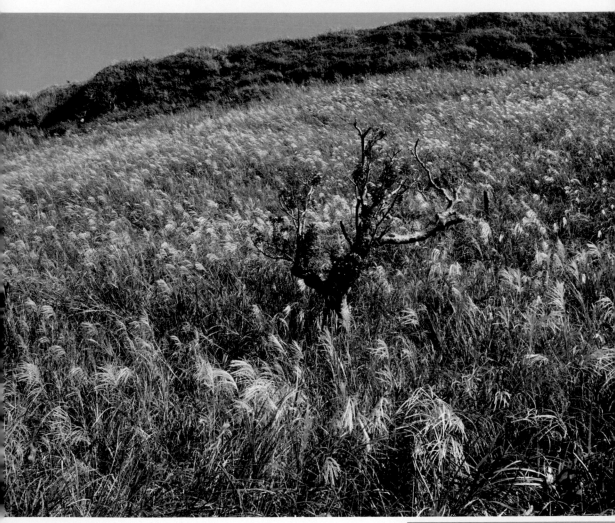

① ┃ ②
━━━
③

① 草嶺古道秋芒遍野，一截枯木摻雜其中，平添蒼涼意。
② 從草嶺古道埡口走往桃源谷所見景象。
③ 在草嶺古道埡口附近觀山看海，胸懷大暢。

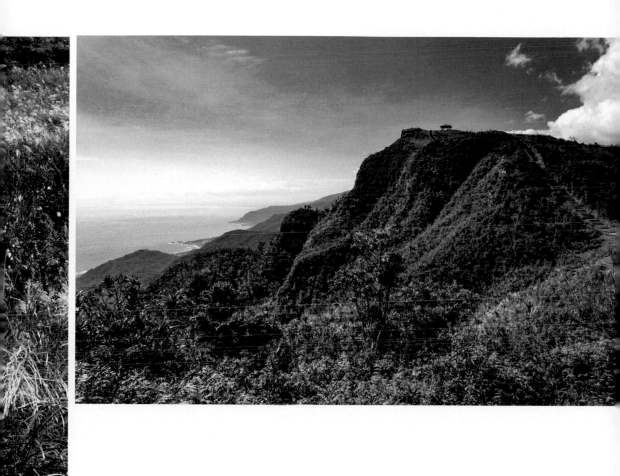

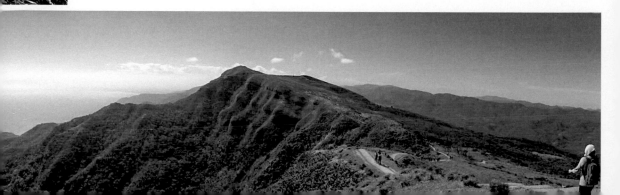

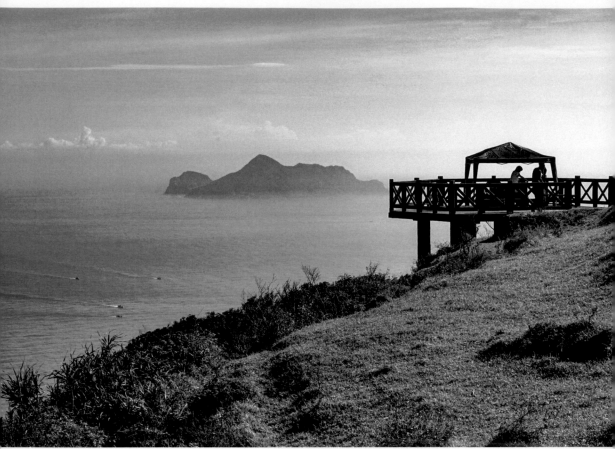

①　③
②　④

① 從桃源谷眺望龜山島。
② 桃源谷附近的芒草與涼亭。
③④ 不少夏季候鳥鳳頭燕鷗會
　　 到宜蘭大溪漁港覓食。

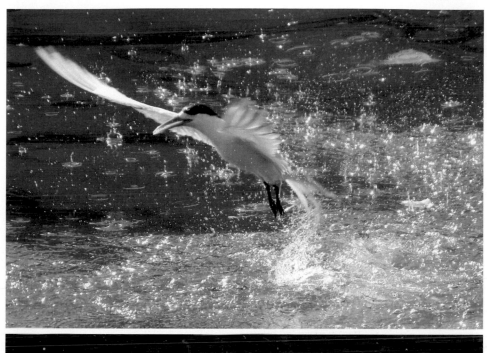

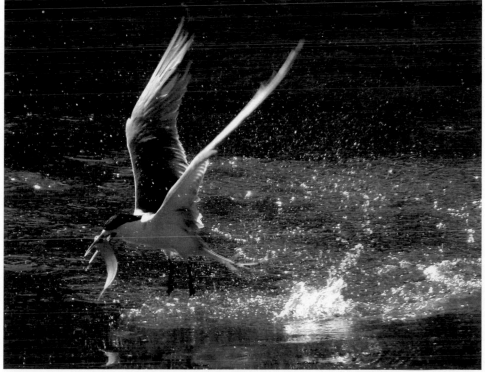

<u>留給讀者的空白</u>

這頁是留給讀者的空白
請放入您拍攝的北臺灣照片
以幫助我完成本攝影集

這頁是留給讀者的空白
請放入您拍攝的北臺灣照片
以幫助我完成本攝影集

建議走拍行程

◎可視個人體力與時間分段完成。

輕鬆遊

一月

➢ 臺北車站→北平西路印尼街→逸仙公園梅→國際藝術村→希望廣場農民市集→華山大草原→中央藝文公園→紅磚六合院→華山文創園區→光華商場
➢ 士林站→志成公園梅→士林官邸花→北藝中心→圓山風景區
➢ 大橋頭站→迪化運動公園→淡水河右岸候鳥→社子島島頭公園

二月

➢ 國父紀念館站→國父紀念館櫻→信義商圈→臺北101→四四南村
➢ 東湖站→樂活公園櫻→內溝溪花鳥→內溝溪生態中心→海蝕岩壁→內溝溪花鳥→樂活公園夜櫻
➢ 關渡站→關渡宮→基隆河右岸→雙溪濕地公園→三腳渡→美堤河濱公園→內湖運動公園→彩虹河濱公園→彩虹橋→慈祐宮→饒河街夜市

三月

➢ 關渡站（轉乘紅13、紅22公車）→十三行博物館→十三行文化公園→外挖仔聚落暨自然保留區→水筆仔公園→左岸公園→八里渡船頭→滬尾漁港夕陽
➢ 臺電大樓站→霧裡薛圳→殷海光故居→大院子／紫藤廬→臺大杜鵑／流蘇→寶藏巖國際藝術村→公館商圈
➢ 公館站→大學口→永春街→嘉禾新村→客家文化主題公園→古亭河濱公園→紀州庵

四月

➤ 大橋頭站→臺北橋機車瀑布→星巴克保安店→臺灣新文化運動紀念館→臺北城牆→慈聖宮→仁安醫院→林五湖祖厝→霞海城隍廟→大稻埕戲苑→永樂市場→李臨秋故居／千秋街店屋→陳天來故居→大稻埕碼頭夕陽

➤ 文德站→郭子儀紀念堂桐花→碧湖→737 巷美食街

五月

➤ 中山國小站→雙城街→臺北美術館→圓山文化遺蹟→舊兒童育樂中心→大佳／迎風／觀山河濱公園

➤ 大安森林公園站→大安森林公園花鳥→臺北清真寺→青田街巷弄→永康商圈→榕錦時光生活園區→中正紀念堂夜景

六月

➤ 小南門站→孫運璿科技人文紀念館 →植物園花鳥古蹟→南海學園→南機場國宅→青年公園→南機場夜市

➤ 捷運新店站（轉乘 849 公車）→烏來老街→泰雅民族博物館→台車→烏來瀑布→信賢步道

七月

➤ 國父紀念館站→大巨蛋→松山文創園區→臺北機廠→松山霞海城隍廟→臺北府城隍廟→饒河街夜市→彩虹橋夕陽→彩虹河濱公園夜景

➤ 古亭站→孫立人將軍官邸→前南菜園日式宿舍→方東美寓所 →牯嶺街小劇場→二二八紀念館→臺博館南門園區→菸酒公賣局→麗正門→重熙門

八月

➤ 忠孝新生站→幸町日式宿舍→臺北琴道館與臺北書畫院→臺灣文學基地→李國鼎故居→舊臺大法學院→市長官邸藝文沙龍→東和禪寺→臺大醫學人文博物館→長老教會濟南教會→監察院

➤ 劍南路站→劍潭古寺→劍南蝶園→美麗華商圈→椰林祕徑→美堤河濱公園夕陽夜景

九月

- ➤ 淡水站→淡水老街→木下靜涯紀念公園→淡水紅樓→滬尾偕醫館→淡水禮拜堂→多田榮 吉故居→前清淡水關稅務司官邸→真理大學→紅毛城→前清英國領事官邸→和平公園→ 一滴水紀念館→滬尾砲臺→雲門劇場→淡水海關碼頭→榕堤夕陽
- ➤ 北門站→大稻埕霞海城隍廟→迪化街→老師府→樹人書院→保安宮→孔廟→臨濟護國禪 寺→花博公園

十月

- ➤ 行天宮站→行天宮→臺北玫瑰園→林安泰古厝→新生公園→濱江街飛機巷→臺北魚市
- ➤ 臺大醫院站→臺大醫院西址→臺北賓館→二二八和平公園→總統府→博愛特區建築群
- ➤ 中山站→中山地下街→光點臺北→中山藏藝所→臺北當代藝術館→後車站商圈→臺博館 鐵道部→臺北記憶倉庫→承恩門→北門郵局→撫臺街洋樓→中山堂→西門紅樓→西本願 寺

十一月

- ➤ 頭前庄站→保元宮→新莊老街→廣福宮→文昌祠→慈祐宮→潮江寺→武聖廟→新月橋 → 435 藝文特區→新海一期濕地
- ➤ 新北投站→北投公園→市立圖書館→凱達格蘭文化館→北投兒童樂園→溫泉博物館→北 投石自然保留區→天狗庵遺址→瀧乃湯→梅庭→地熱谷→普濟寺
- ➤ 捷運木柵站（轉乘 666 公車）→烏塗窟步道→摸乳巷→石碇老街→淡蘭古道石碇段

十二月

- ➤ 古亭站→川端藝會所（廈川玖肆）→中正河濱公園→馬場町→華中／雙園河濱公園→華 江雁鴨公園→廣州街／華西街夜市→龍山寺→剝皮寮
- ➤ 關渡站→關渡自然公園候鳥→關渡宮→關渡自然保留區→關渡花海→農禪寺
- ➤ 府中站→板橋慈惠宮→林本源園邸→新板萬坪都會公園→板橋車站站前廣場

山海行

一月

➤ 忠義站→北投行天宮→忠義山→臺北藝術大學→關渡美術館→關渡

➤ 小油坑登山口→七星山主峰→七星山東峰→冷水坑→冷苗步道→苗圃登山口→陽明山遊
　客中心→杜鵑茶花園

➤ 海科館火車站→容軒亭→海科館→八斗子漁港→大坪海岸→望幽谷→ 65 高地→ 80 高地
　→ 101 高地→潮境公園→八斗子火車站

➤ 三坑火車站→寶明寺→紅淡山→田寮河→海門天險

二月

➤ 南勢角站→南洋美食街 →南勢角山→烘爐地福德宮

➤ 大湖公園站→康樂山→明舉山→海蝕岩壁→內溝溪生態展示館→內溝溪樂活公園櫻烏

➤ 政大→飛龍步道→樟山寺→杏花林 →待老坑山 →優人神鼓山上劇場→騰龍御櫻 →樟湖步
　道→樟樹步道→貓空

➤ 基隆火車站（轉乘 790 公車）→大武崙砲臺→老鷹岩→情人湖→海興步道→外木山濱海
　風景區→外木山漁港

三月

➤ 基隆火車站（轉乘 301、302、304 公車）→基隆燈塔→白米甕砲臺→雙塔步道→球子山
　燈塔→火號山→仙洞巖最勝寺→虎仔山→海洋廣場→孝三路／廟口夜市

➤ 三峽→二峽鳶山→三峽老街→李梅樹紀念館→三峽拱橋→宰樞廟→三峽祖師廟→藍染公
　園→三峽歷史文物館

➤ 蘆洲站（轉乘橘 20 公車）→凌雲寺→硬漢嶺步道→硬漢嶺→楓櫃斗湖步道→牛港稜步道
　→林梢步道

四月

➤ 新店站→碧潭吊橋→和美山→新店渡→碧潭風景區→和美山螢火蟲

➢ 內湖南寮公車站→內溝溪生態館→油桐嶺金毛杜鵑／桐花→翠湖→北港二坑礦場遺址→內溝山→內溝溪

➢ 永寧站→石壁寮溪棧道→承天禪寺→天上山桐花→日月洞→土城桐花公園

五月

➢ 後山埤站→松山奉天宮→虎山峰→復興園→九五峰→南港山→拇指山→象山夕陽

➢ 大直站（轉乘棕 13 公車）→大崙尾山→大崙頭山→森林／自然步道→石頭厝→碧溪步道→翠山步道

六月

➢ 三貂嶺火車站→碩仁國小→五分寮溪瀑布群→福興宮→中坑古道→柴寮古道→猴硐貓村

➢ 麟光站→富陽自然生態公園→中埔山→福州山→黎和生態公園

七月

➢ 劍南路站→劍潭古寺→劍南蝶園→靜修宮→老地方→劍潭山→微風平臺夕陽夜景→士林夜市

➢ 大湖公園站→大溝溪親水公園獨角仙→鯉魚山→碧山巖→忠勇山→白石湖吊橋→同心池→草莓園→圓覺寺→圓覺瀑布→新福本坑→碧山步道

八月

➢ 望古火車站→望古瀑布群→嶺腳寮山→蔡家洋樓→嶺腳瀑布→嶺腳古橋→平溪

➢ 芝山站→芝山岩聖佑宮石頭公→六氏先生之墓→同歸所→雨農閱覽室→百二崁步道→太陽石步道→考古探坑展示館→芝山巖惠濟宮

九月

➢ 萬芳醫院站→仙跡岩→仙岩廟→集應廟→景美夜市

➢ 基隆火車站（轉乘 103、104、108、802 公車）→海洋大學→龍崗步道→槓子寮山→槓子寮砲臺→龍崗步道→海洋大學→正濱漁港→和平島

十月

➤ 臺鐵鶯歌站→宏德宮（孫臏廟）→孫龍步道→鶯歌石→碧龍宮→鶯歌陶瓷老街→鶯歌陶瓷博物館

➤ 金瓜石黃金博物館→黃金神社→無耳茶壺山→報時山棧道→戰俘營→祈堂老街

➤ 劍潭站（轉乘小 15 公車）→絹絲瀑布→擎天崗→金包里大路城門→冷水坑→夢幻湖→七星山公園

十一月

➤ 大里火車站→大里天公廟→草嶺古道埡口芒花→草嶺山→灣坑頭山→桃源谷→大溪漁港

➤ 十分火車站→十分老街→十分瀑布→五分山芒花→十分老街

➤ 基隆火車站（轉乘 790 公車）→野柳登山步道→瑪鍊居→咾咕厝→野柳漁港→野柳地質公園候鳥→駱駝峰→龜吼日出亭→龜吼漁港→龜吼漁夫市集

十二月

➤ 九份老街→頌德公園 →基隆山→山尖古道→金瓜石

➤ 西湖站→剪刀石山→內湖步道→九蓮寺→婆婆橋步道→原住民文化主題公園落羽松→故宮博物院

更詳細資訊請參閱：

https://beitai.blogspot.com/2018/12/blog-post_50.html

https://www.youtube.com/@user-lc6nr9br5r（或搜尋關鍵詞：寸心人）

（部分資訊未能更新，懇請見諒；請注意安全。）

本攝影集所用相機

Sony A6000

Sony NEX F3

Sony HX90V

Nikon D5300

Nikon D40X

Nikon 1 V2

Nikon 1 J1

Nikon P310

Canon SX70 HS

Panasonic GF9

Olympus E-PL7

Pentax Q7

Asus Zenfone 3

Asus Zenfone 9

樂意帶出拍照的相機才是最好的相機
樂意與人分享的照片就是最美的照片

釀旅人53　PE0212

 北臺灣烏白照

圖　‧　文	寸心人
責任編輯	劉芮瑜
圖文排版	黃莉珊
封面設計	王嵩賀

出版策劃	釀出版
製作發行	秀威資訊科技股份有限公司
	114 台北市內湖區瑞光路76巷65號1樓
	電話：+886-2-2796-3638　傳真：+886-2-2796-1377
	服務信箱：service@showwe.com.tw
	http://www.showwe.com.tw
郵政劃撥	19563868　戶名：秀威資訊科技股份有限公司
展售門市	國家書店【松江門市】
	104 台北市中山區松江路209號1樓
	電話：+886-2-2518-0207　傳真：+886-2-2518-0778
網路訂購	秀威網路書店：https://store.showwe.tw
	國家網路書店：https://www.govbooks.com.tw
法律顧問	毛國樑　律師
總 經 銷	聯合發行股份有限公司
	231新北市新店區寶橋路235巷6弄6號4F
	電話：+886-2-2917-8022　傳真：+886-2-2915-6275

出版日期	2024年1月　BOD一版
定　　價	280元

版權所有‧翻印必究（本書如有缺頁、破損或裝訂錯誤，請寄回更換）
Copyright © 2024 by Showwe Information Co., Ltd.
All Rights Reserved

Printed in Taiwan

讀者回函卡

國家圖書館出版品預行編目

北臺灣烏白照 / 寸心人圖.文. -- 一版. -- 臺北
市：釀出版, 2024.1
　　面；　公分. -- (釀旅人 ; 53)
BOD版
ISBN 978-986-445-893-6(平裝)

1.CST: 攝影集 2.CST: 黑白攝影

958.33　　　　　　　　　　112020257